Parlez-moi

d'Amour

Parlez-moi d'Amour

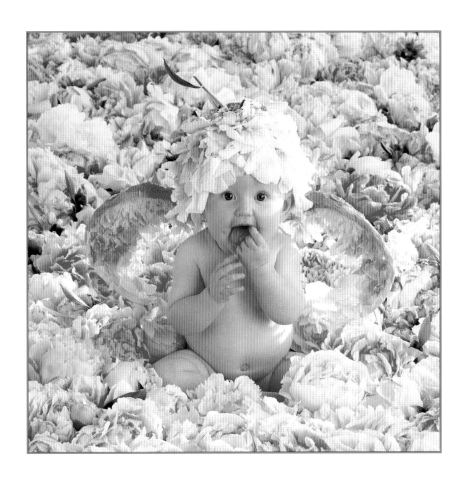

De tous les biens que nous pouvons
espérer léguer à nos enfants,
il n'y en a que deux qui passent l'épreuve du temps:
des racines, et des ailes.

Hodding Carter III (1935–)

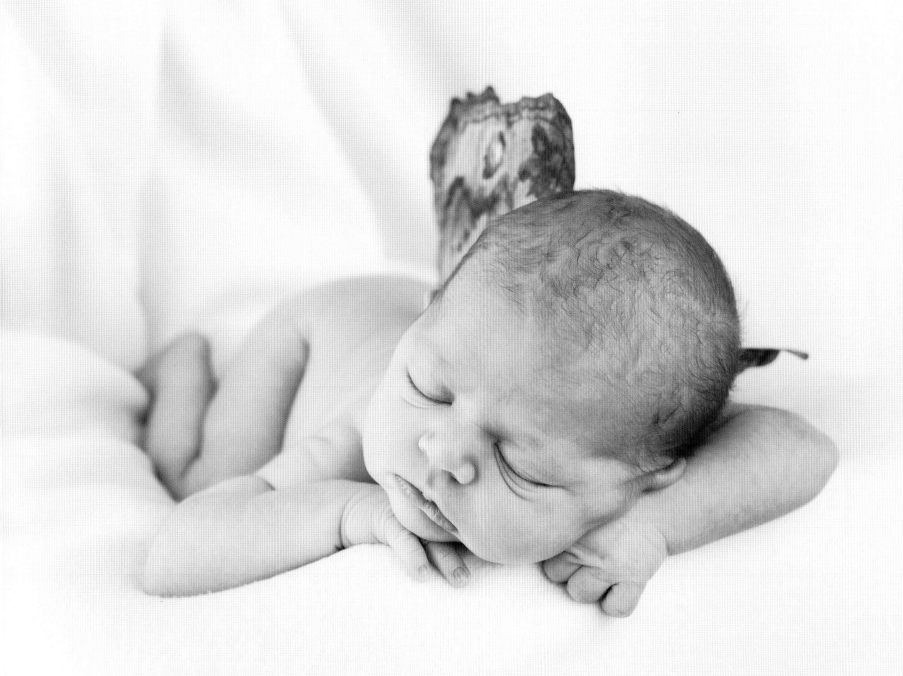

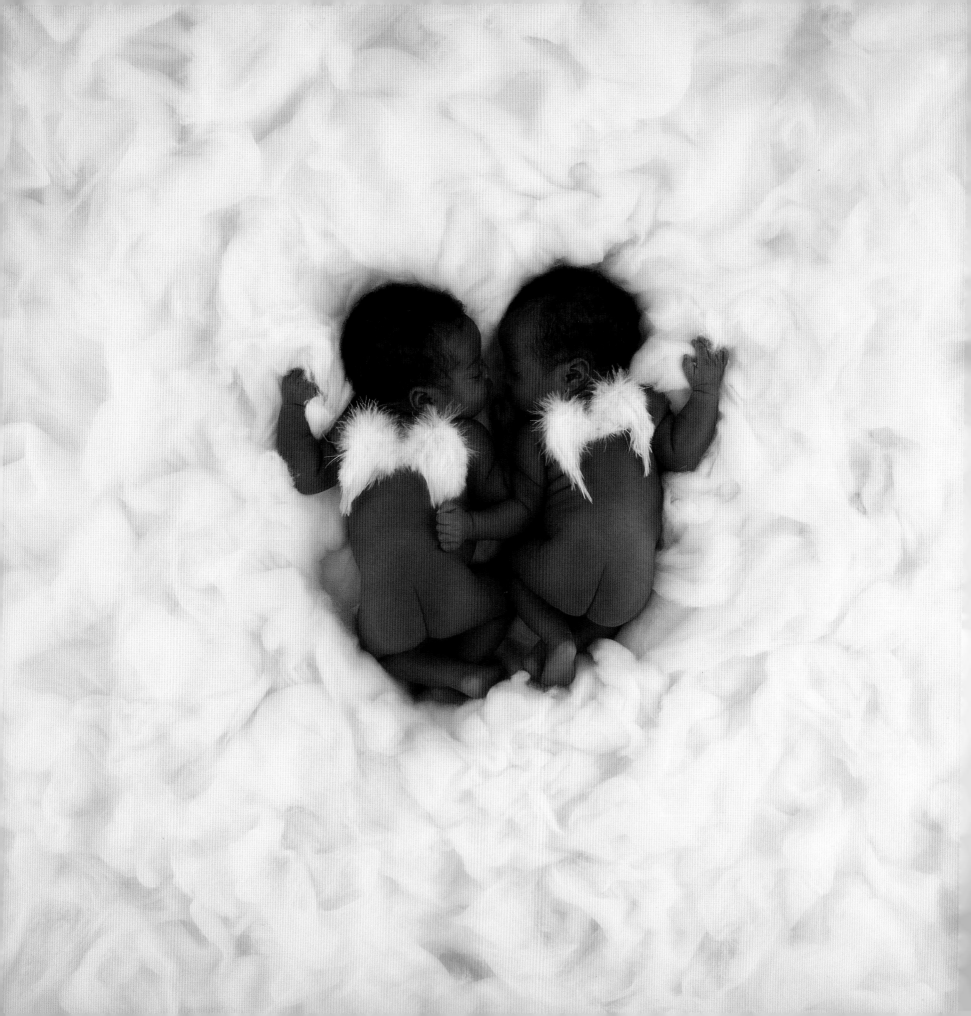

*E*mbrassez vos enfants pour leur souhaiter bonne nuit,
même s'ils dorment déjà.

H. Jackson Brown, Jr. (1940–)

Larmes ... les diamants de l'œil.

Rev. Dr. Davies

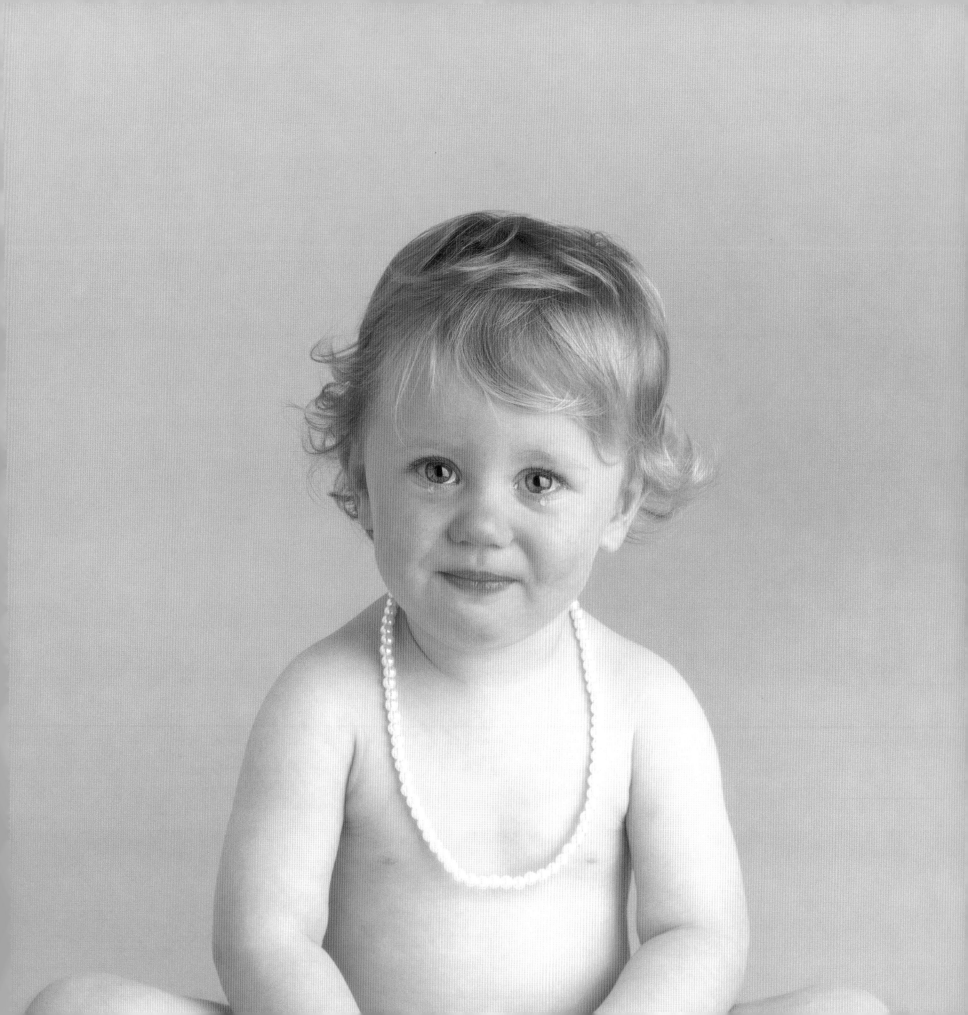

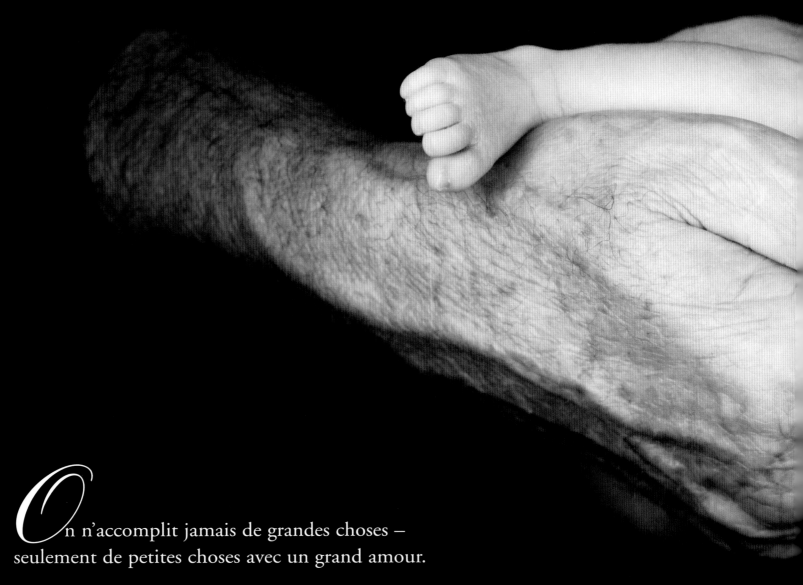

*O*n n'accomplit jamais de grandes choses –
seulement de petites choses avec un grand amour.

Mère Teresa (1910–1997)

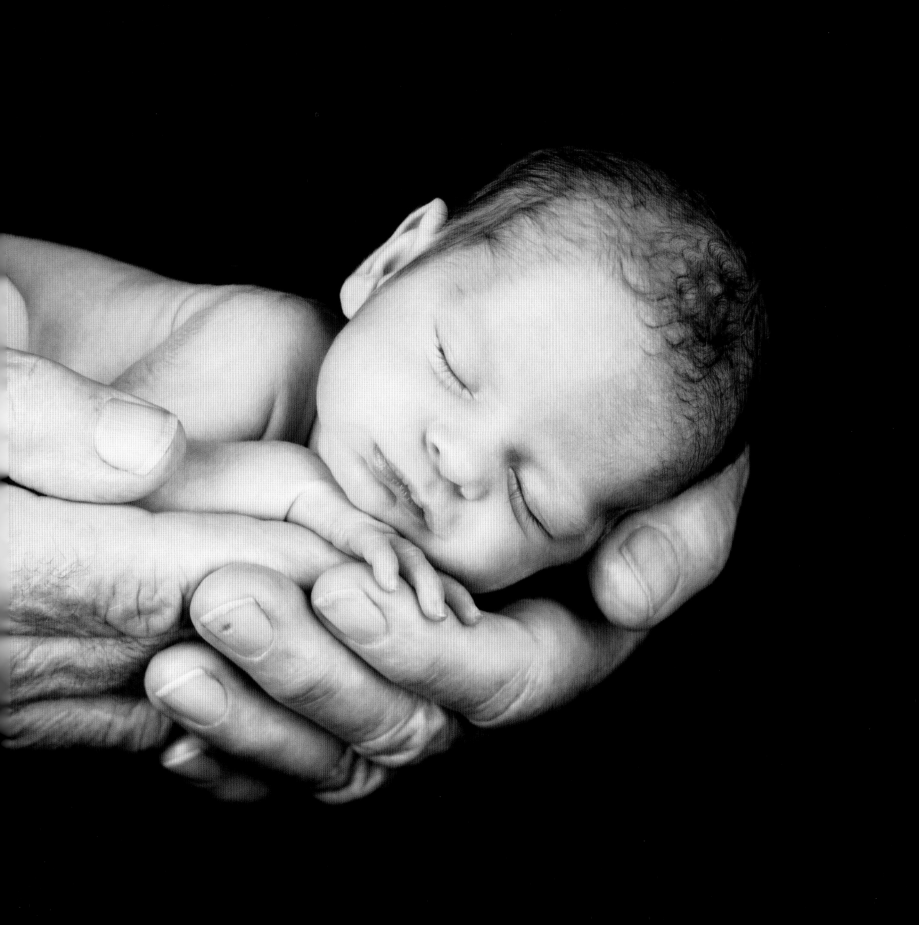

Vous croyez aux fées?
... Si oui, frappez dans vos mains!

J. M. Barrie (1860–1937)

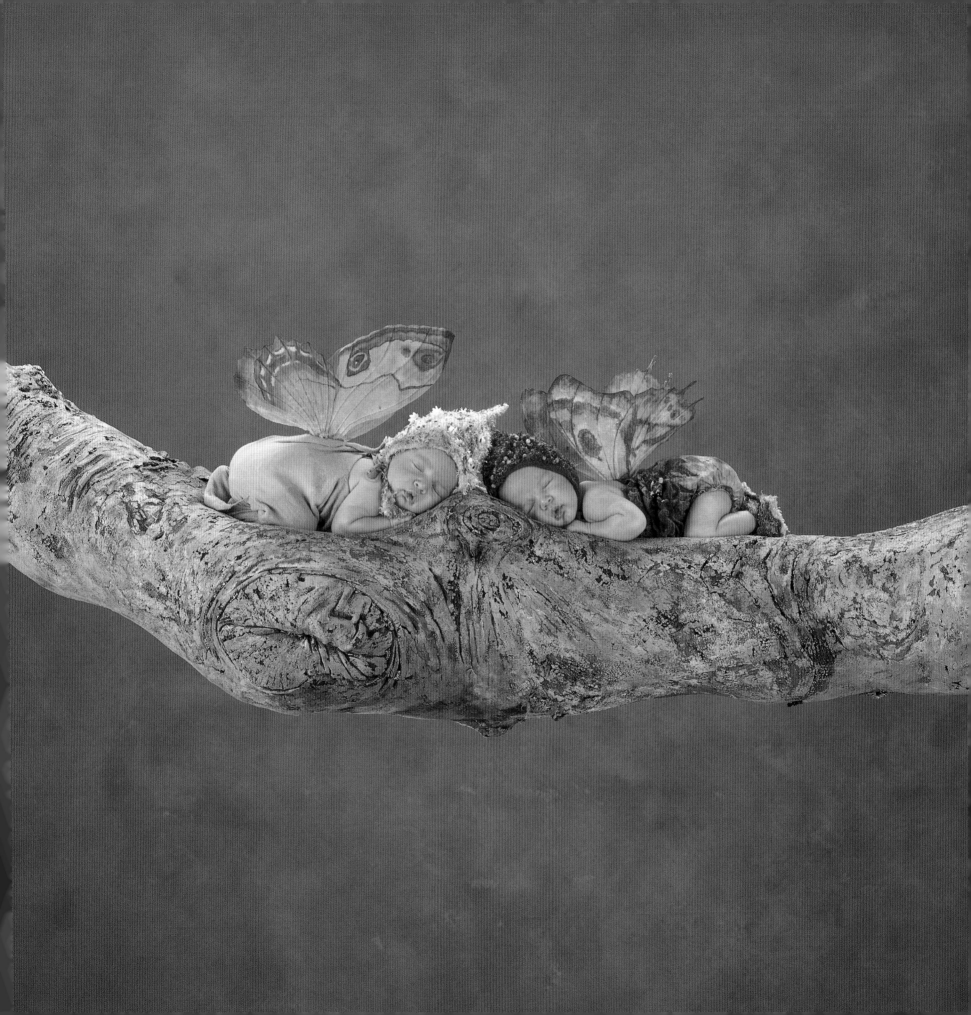

*Il y a des mères qui embrassent et d'autres
qui grondent, mais c'est bien d'amour
qu'il s'agit dans les deux cas, et la plupart
des mères embrassent et grondent à la fois.*

Pearl S. Buck (1892–1973)

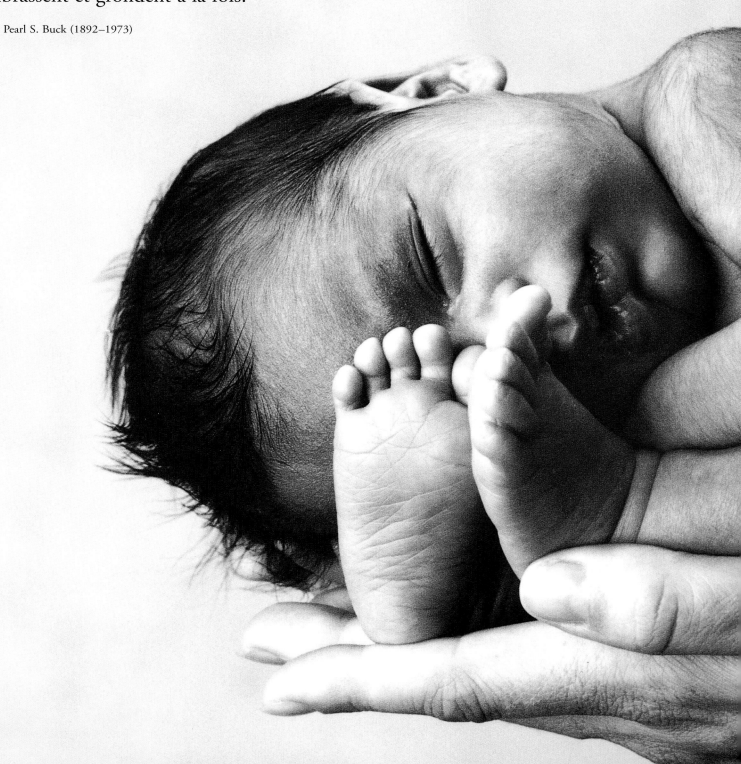

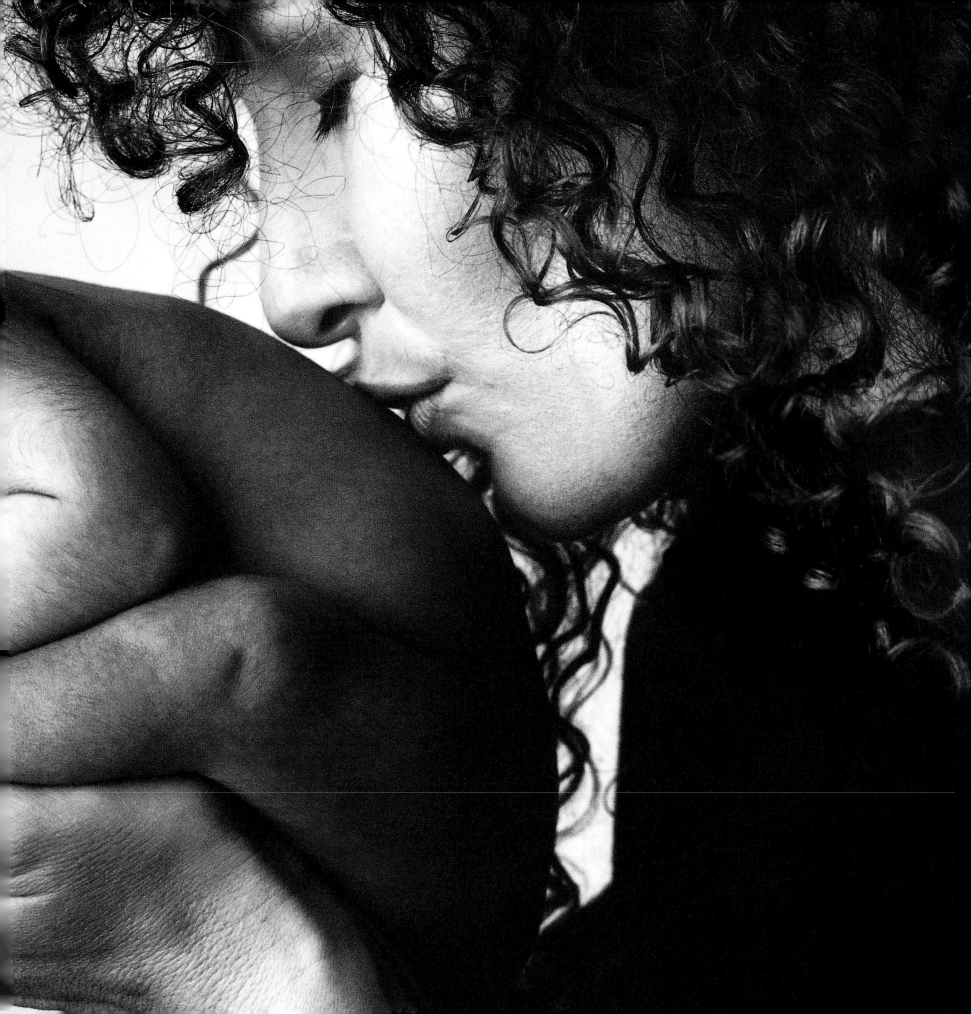

Comme son souffle est doux et frais!
Regarde! Il rêve! Des visions de joies et de merveilles
Enchantent son repos; ah! Qui sait
Si les anges impatients conversent dans leur sommeil
Avec de pareils bébés!

Bishop Coxe (1818–1896)

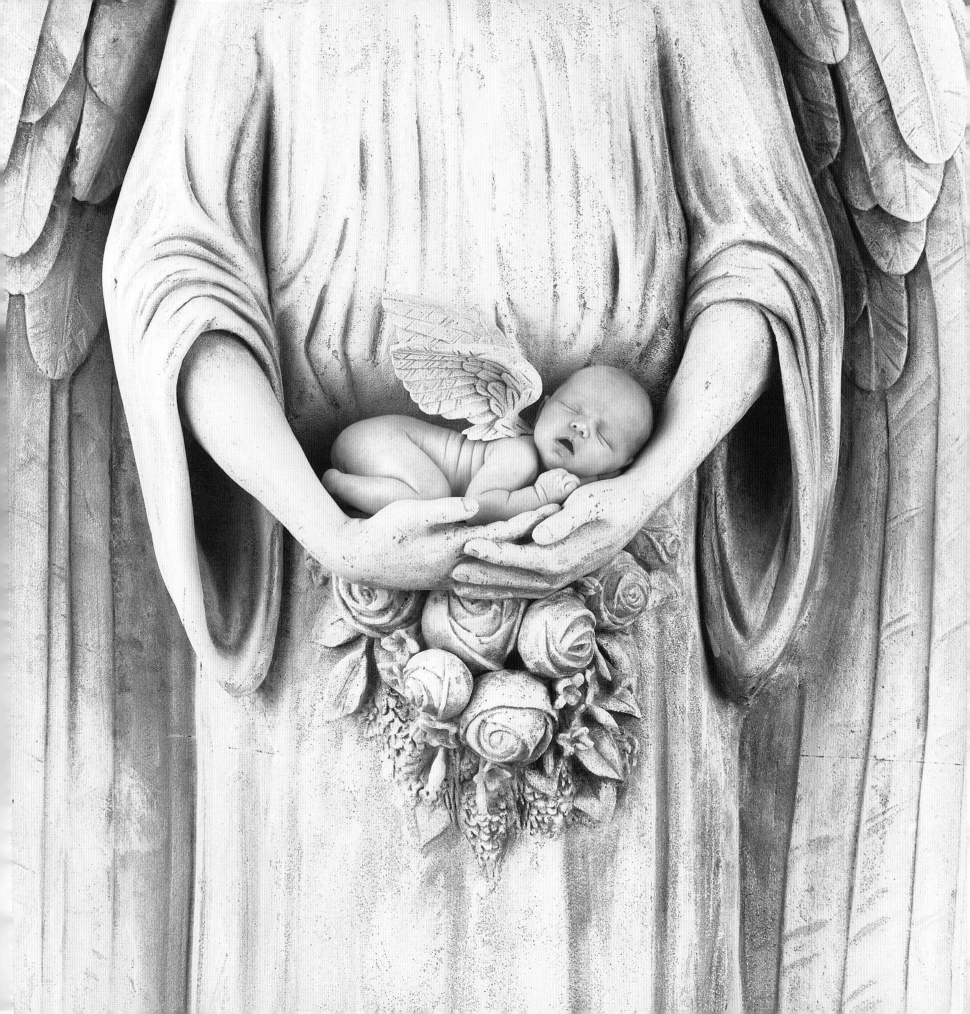

Les fleurs rendent les gens meilleurs,
plus heureux et plus charitables;
elles sont la chaleur du soleil,
nourriture et médecine de l'âme.

Luther Burbank (1849–1926)

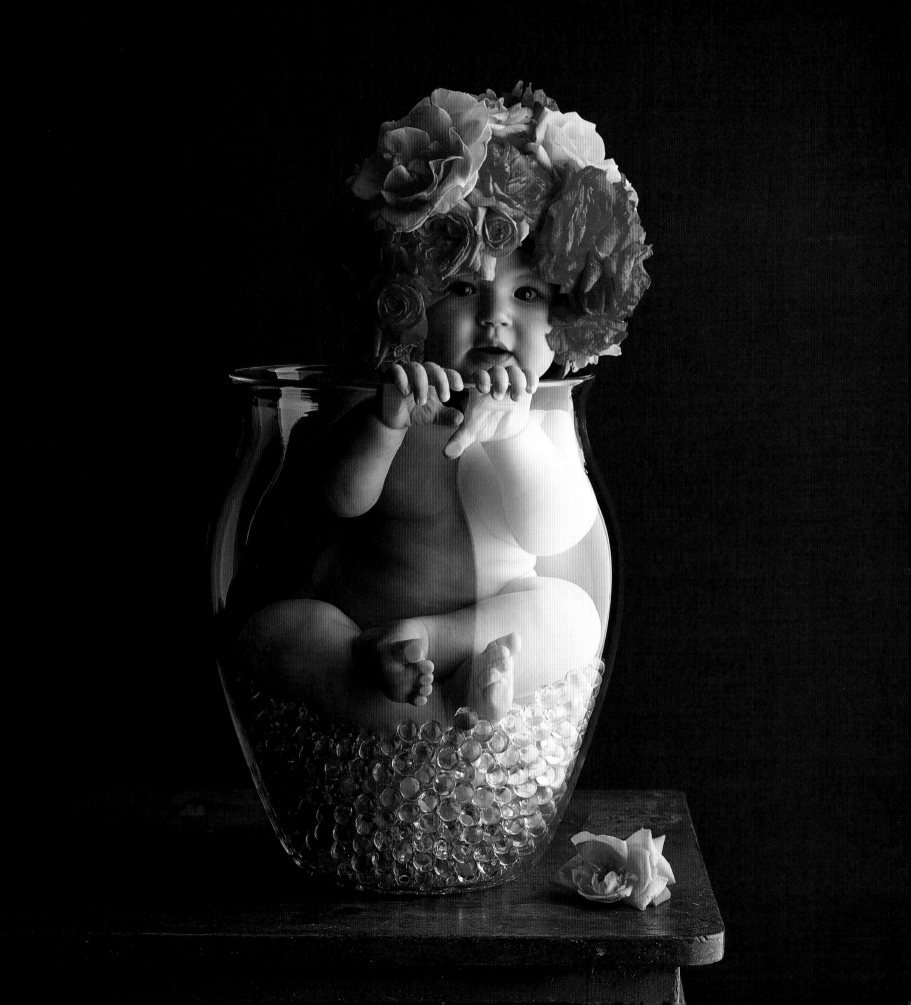

Une mère comprend
ce qu'un enfant ne dit pas.

Proverbe

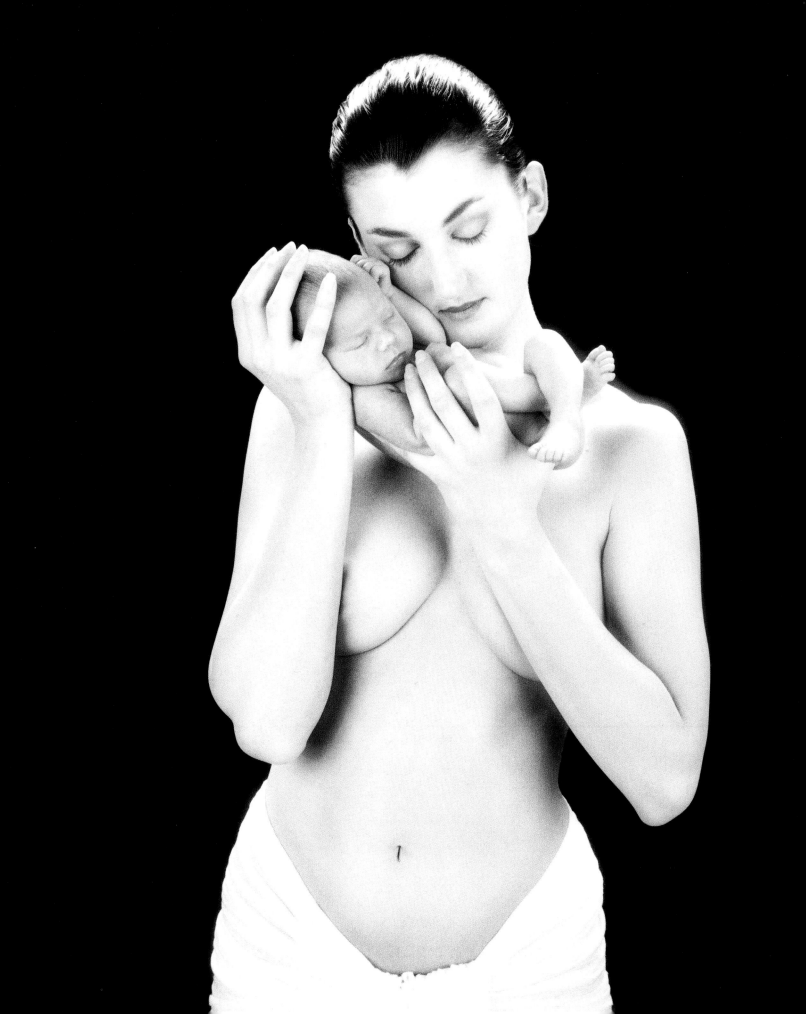

*Murmurez dans l'oreille de votre enfant qui sommeille,
"Je t'aime."*

H. Jackson Brown, Jr. (1940–)

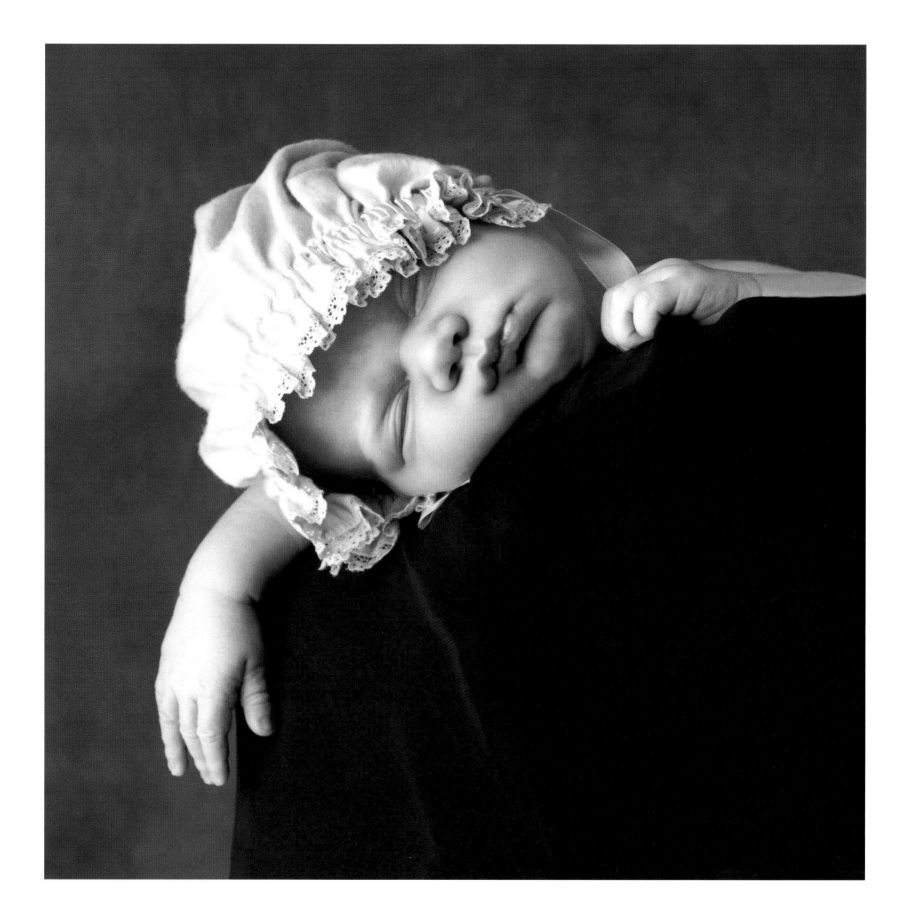

Que j'aime – que j'aime – le rire d'un enfant,
Tantôt léger et doux, tantôt gai et fou:
Ondulant dans l'air de son flot innocent,
Comme le chant d'un oiseau dans le doux silence de l'aube;
Flottant sur la brise comme les tons d'une clochette,
Comme la musique fait son nid dans le cœur d'une coquille:
Oh, le rire d'un enfant, si fou et si libre,
Est pour moi, ici-bas, le son le plus gai.

Isabel Athelwood

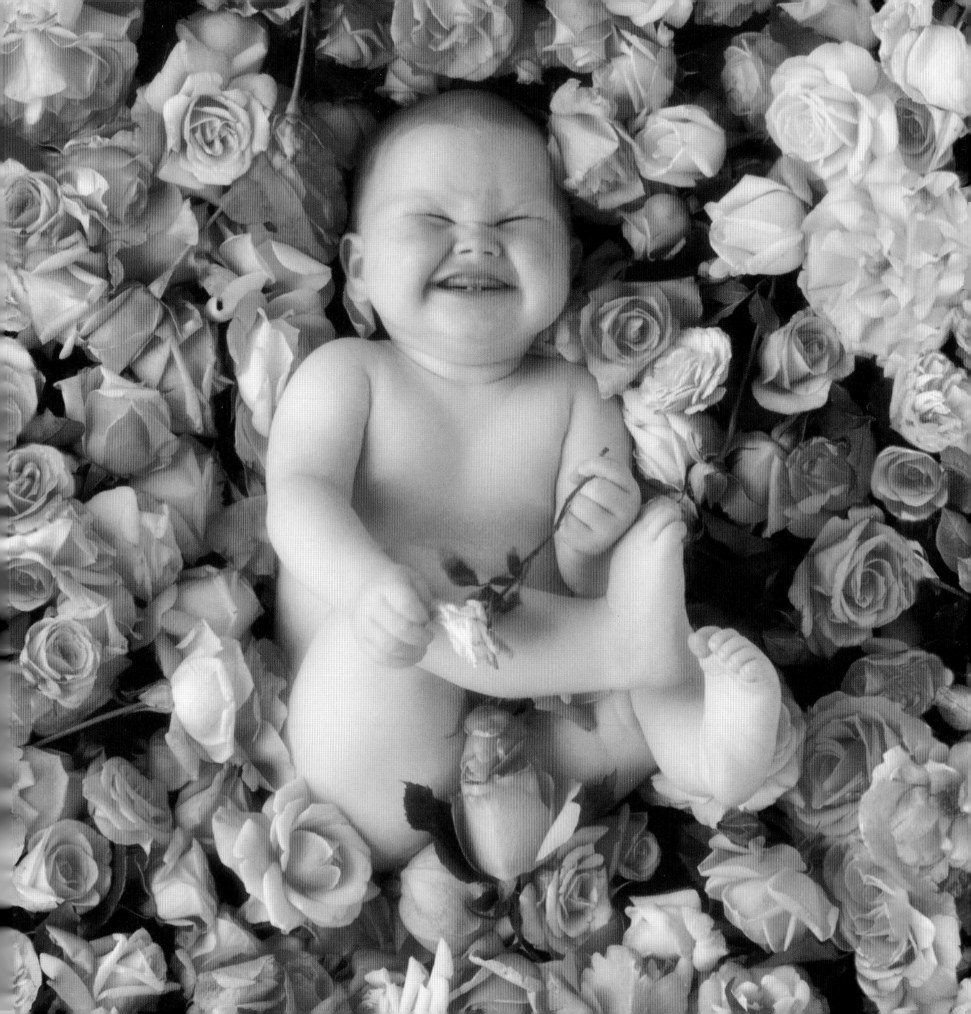

Tout ce qui est petit est beau.

Proverbe

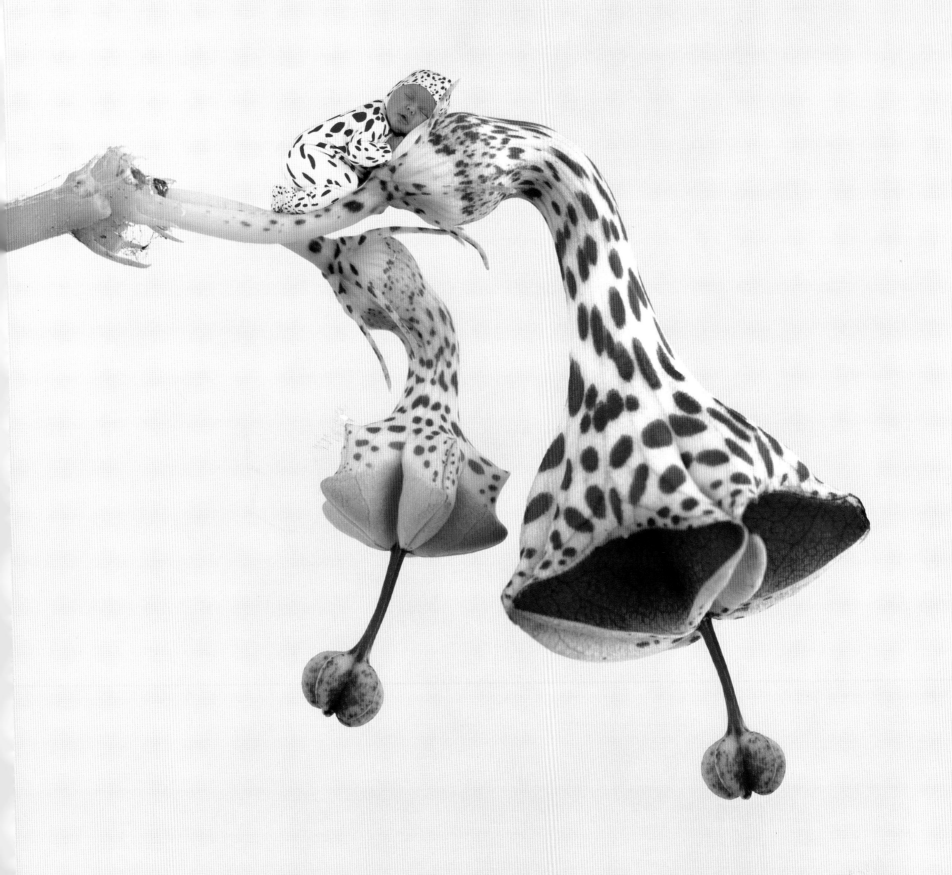

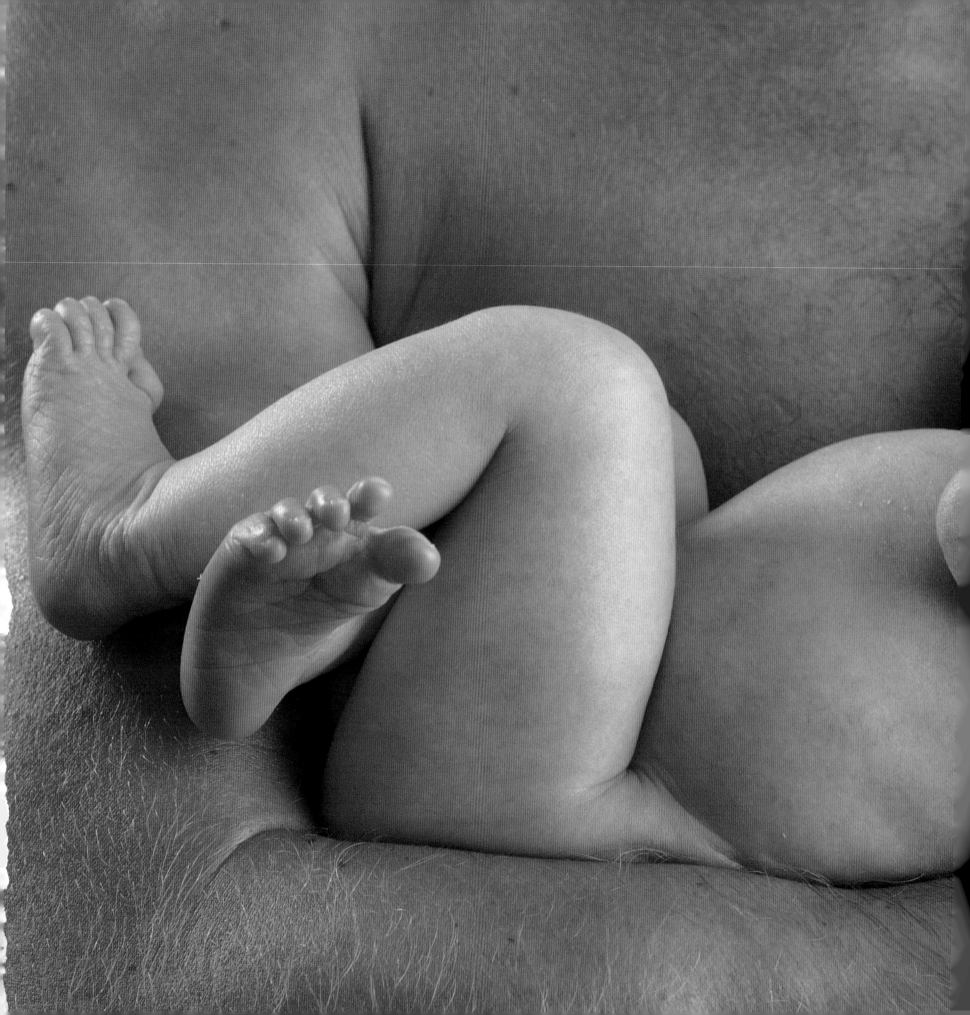

Nous devrions leur dire: tu sais ce que tu es? Tu es une merveille.
Tu es unique. Tout au long des siècles qui nous ont précédés, il n'y a jamais eu un enfant comme toi.
Tes jambes, tes bras, tes petits doigts, la façon dont tu bouges.

Tu seras peut-être un nouveau Shakespeare, un nouveau Michel-Ange, un nouveau Beethoven ...

*C*haque seconde que nous vivons est une parcelle nouvelle et unique de l'univers, un moment qui ne sera jamais plus ...

Et qu'enseignons-nous à nos enfants? Nous leur apprenons que deux et deux font quatre, et que Paris est la capitale de la France. Mais quand leur apprendrons-nous aussi ce qu'ils sont, eux? ...

Tu peux tout faire.
Oui, tu es une merveille. Et, quand tu grandiras,
pourras-tu faire du mal à un autre qui est, tout comme toi, une merveille?

Tu dois œuvrer – nous devons tous œuvrer – pour que ce monde soit digne de ses enfants.

Pablo Casals (1876–1973)

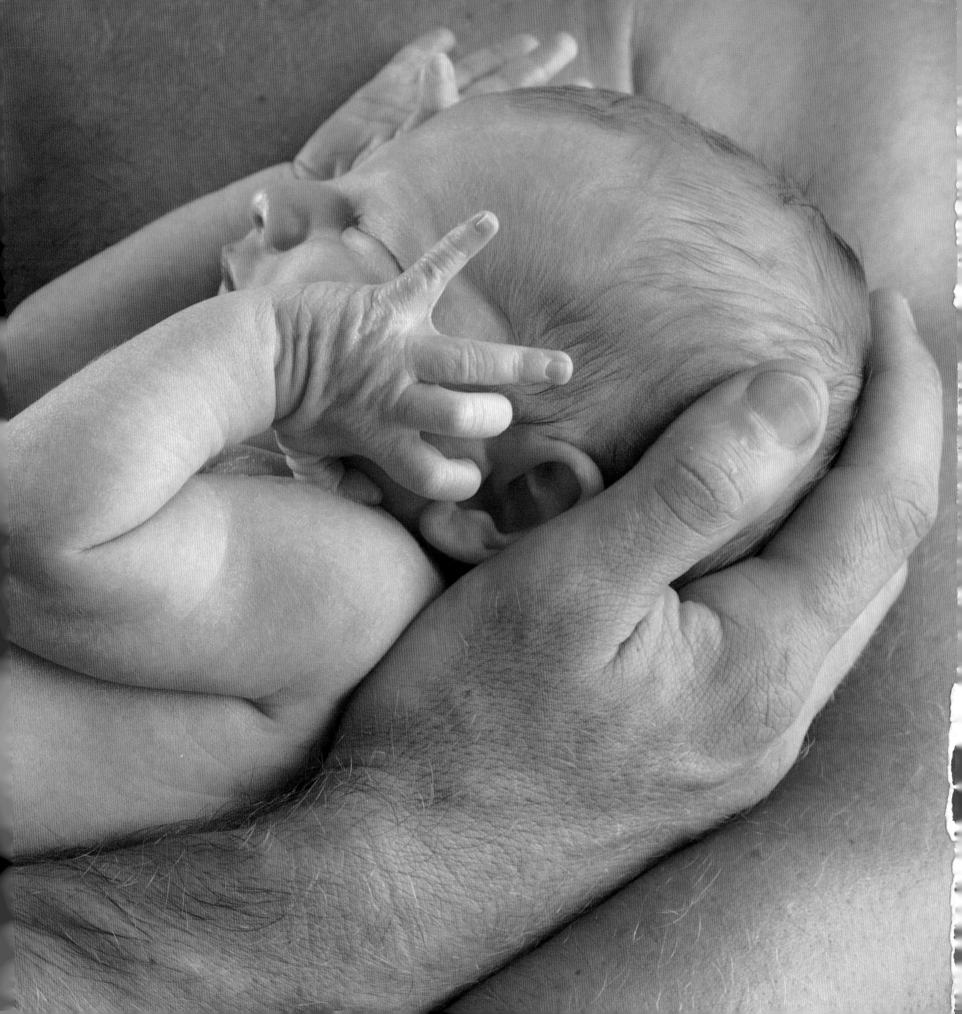

Petit poisson deviendra grand.

Proverbe

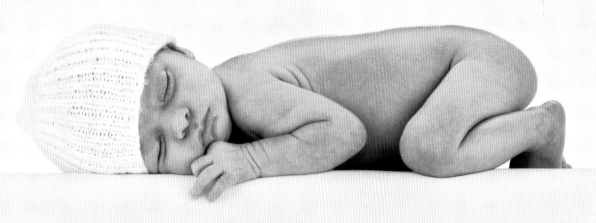

*L*a vie elle-même est le plus merveilleux des contes de fées.

Hans Christian Andersen (1805–1875)

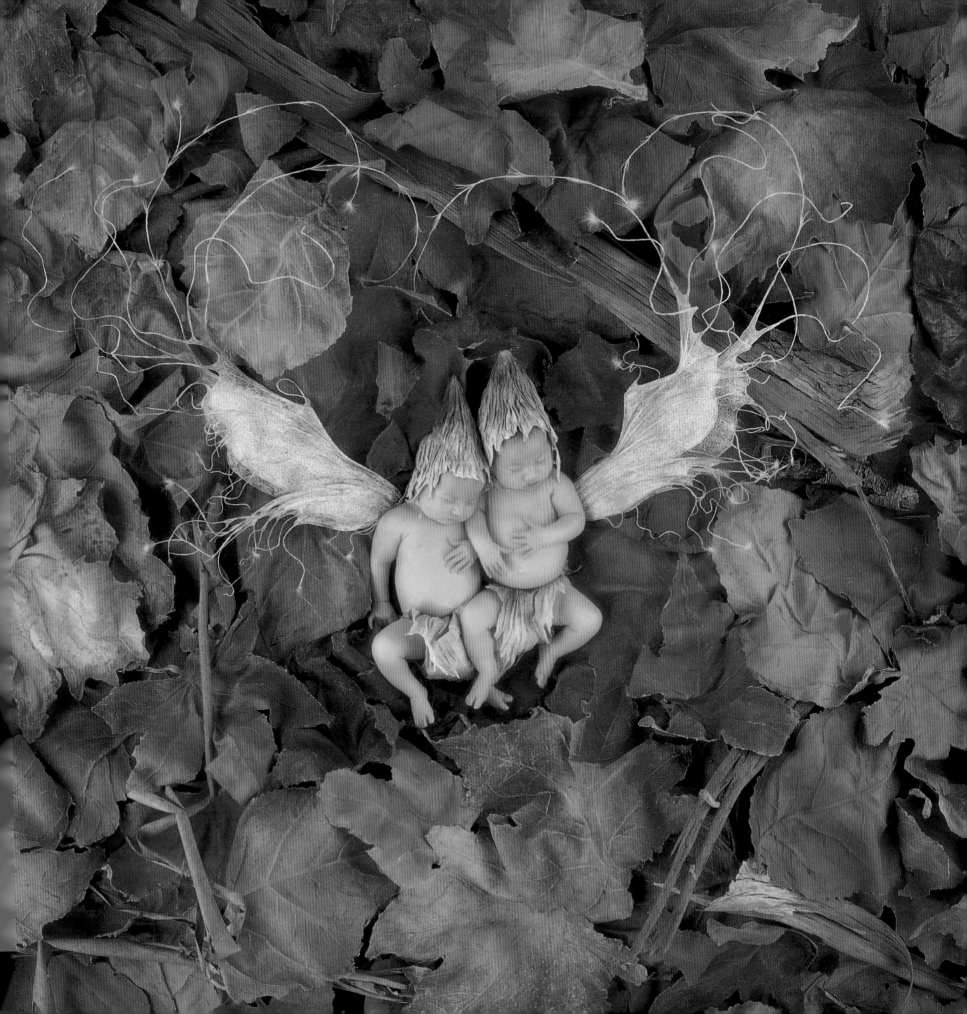

Chaque jour je t'aime davantage ...
aujourd'hui plus qu'hier ...
et bien moins que demain.

Rosemonde Gérard

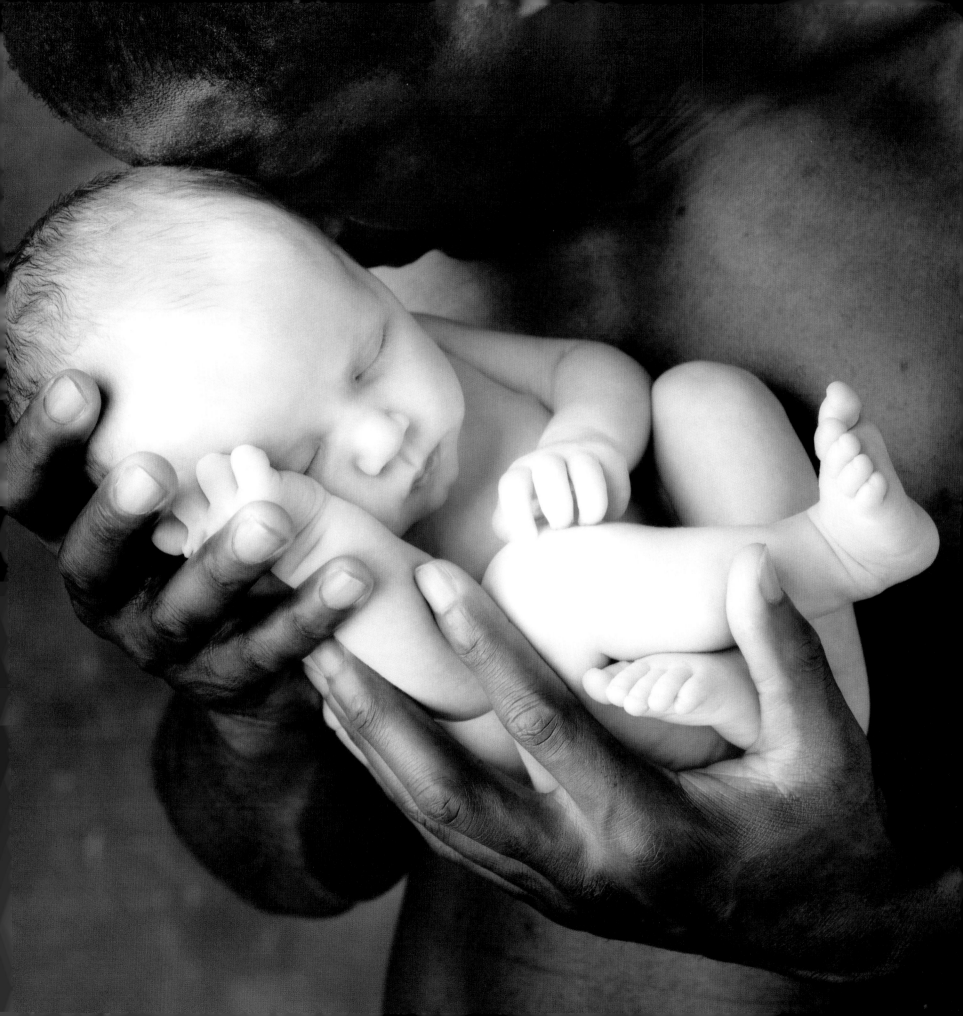

*L*e sourire d'un enfant est le premier fruit de la raison humaine.

Rev. Henry N. Hudson

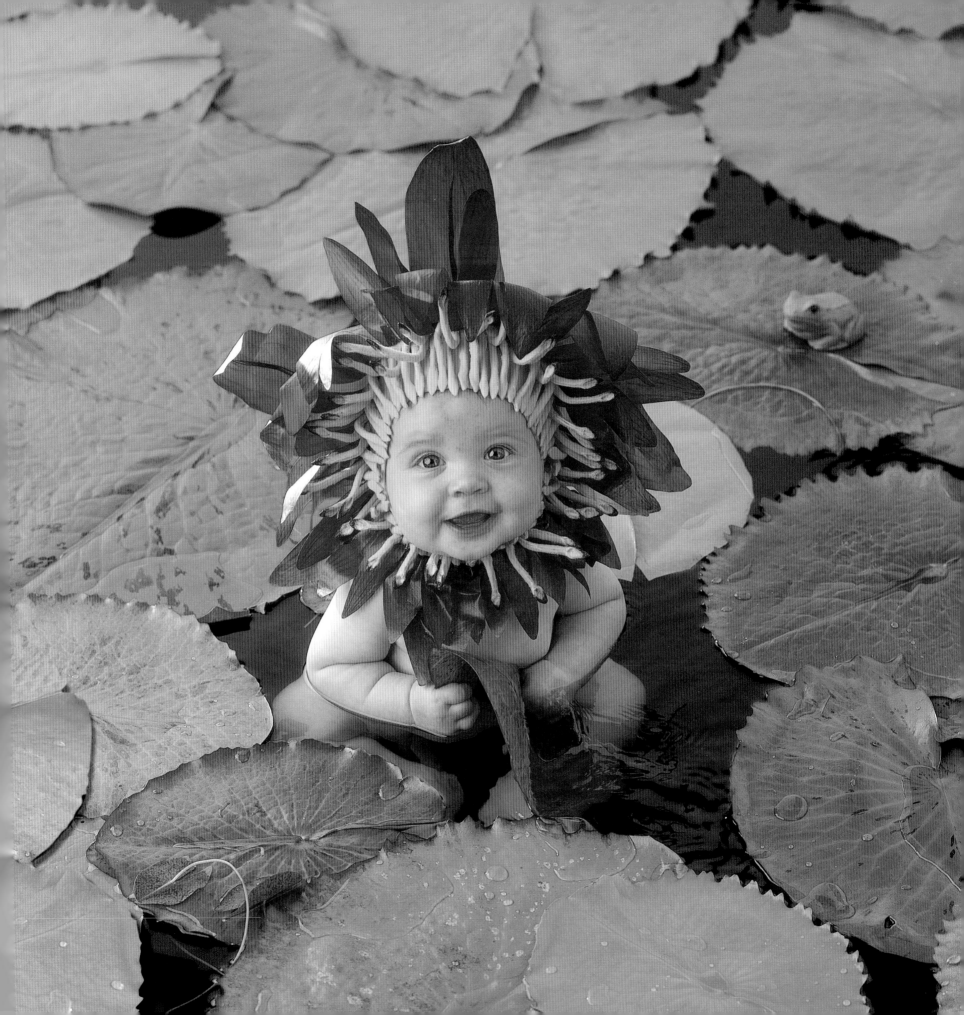

Tâchez de trouver un oreiller plus moelleux que mon cœur.

Lord Byron (1788–1824)

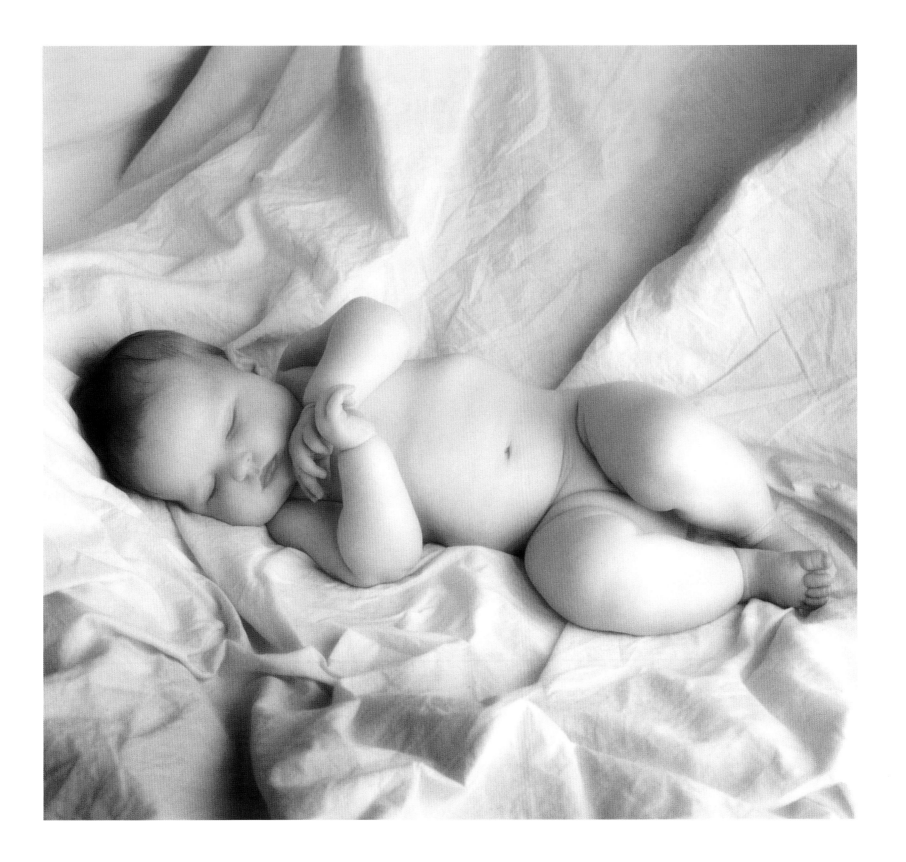

Qu'y a-t-il dans un nom?
Ce que nous appelons une rose
Embaumerait tout autant sous un autre nom.

William Shakespeare (1564–1616)

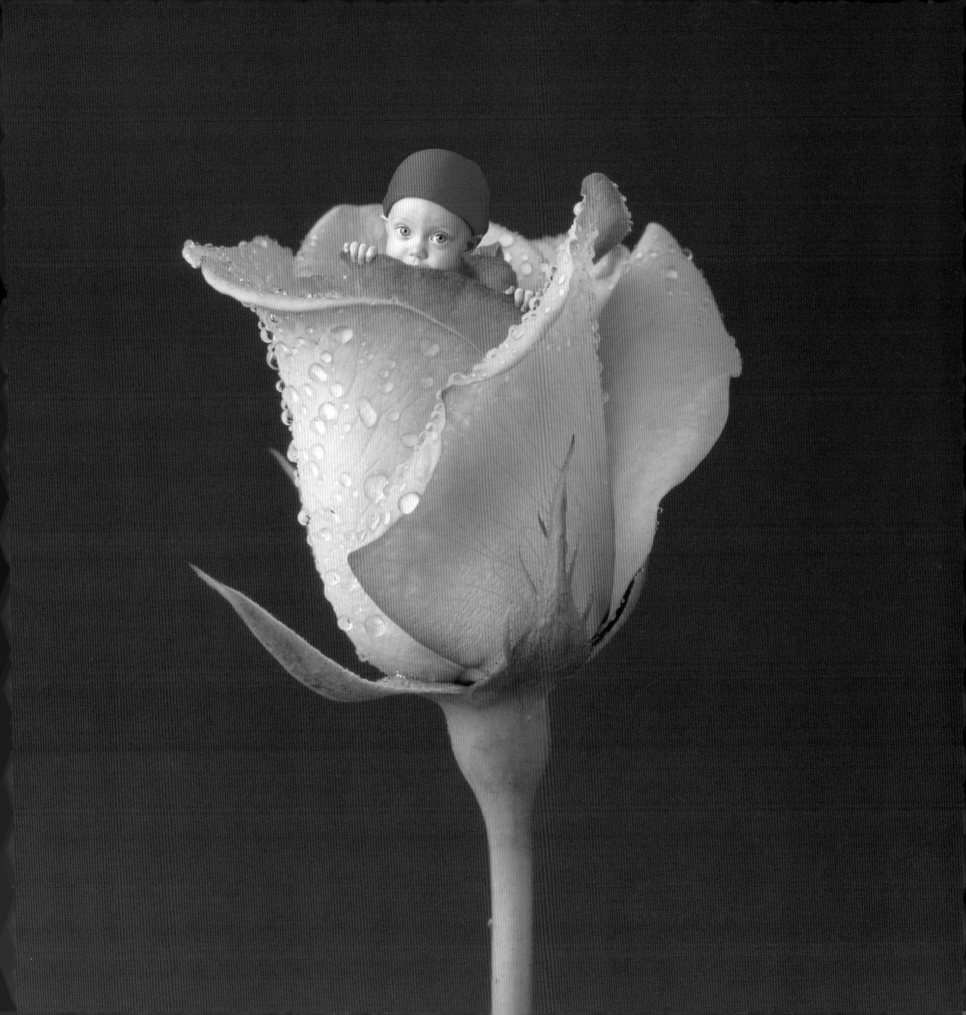

*L*e plus beau cadeau que l'on puisse offrir est une portion de soi-même.

Ralph Waldo Emerson (1803–1882)

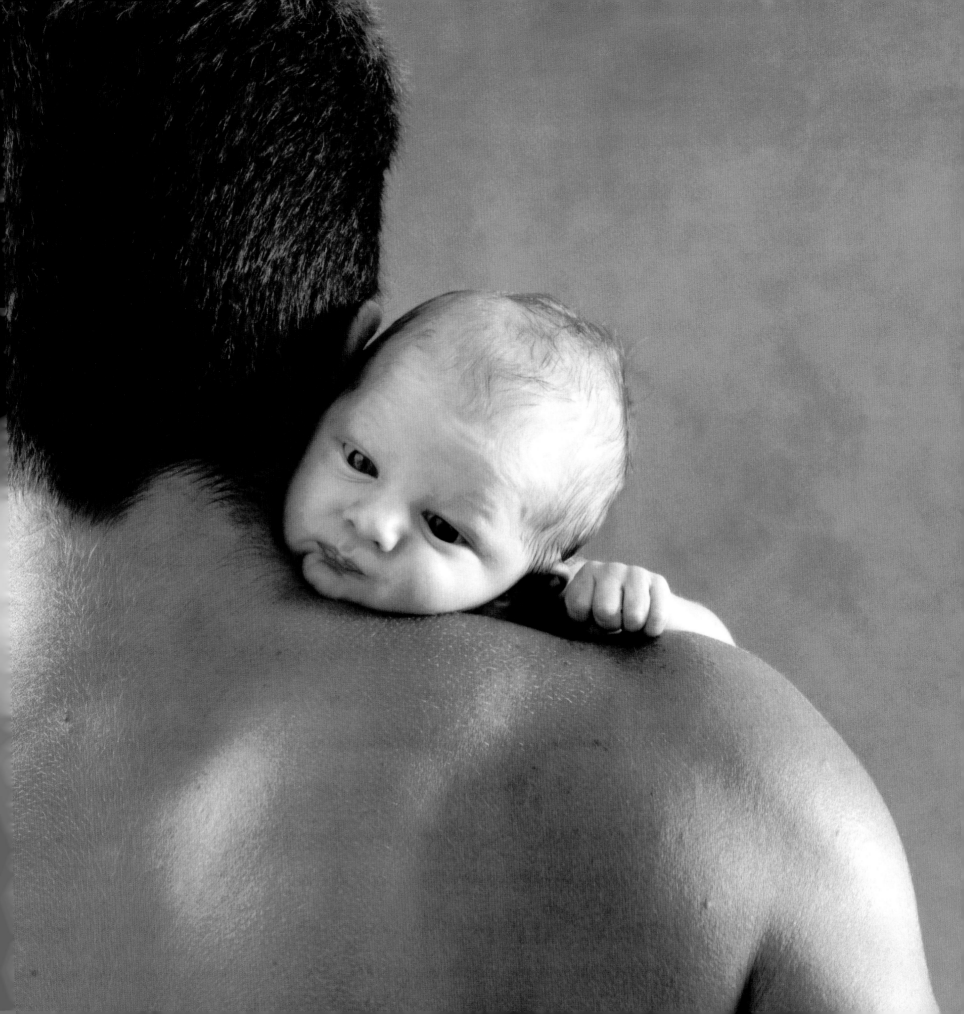

Prodigieux, prodigieux,
Prodigieusement Prodigieux
Et toujours Prodigieux!

William Shakespeare (1564–1616)

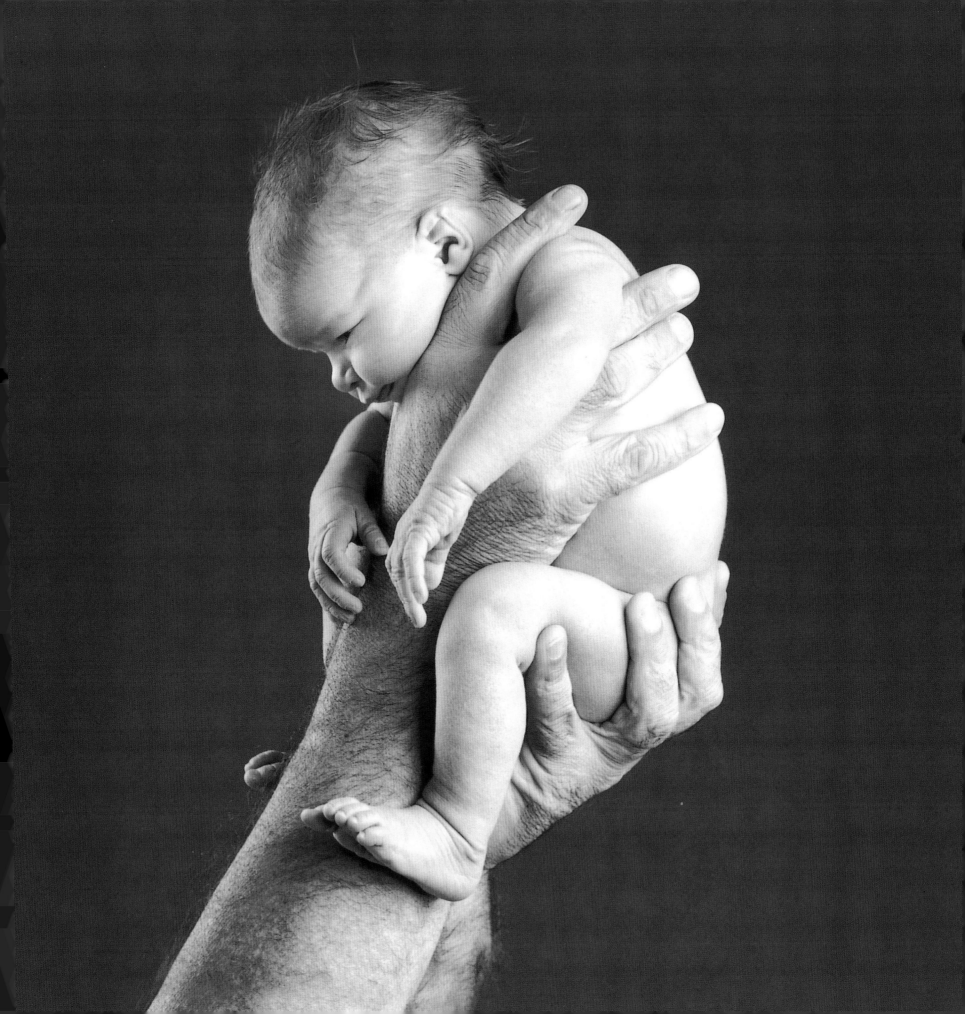

*L*e bonheur est un papillon qui,
poursuivi, ne se laisse jamais attraper,
mais qui, si vous savez vous asseoir sans bouger,
sur votre épaule viendra peut-être un jour se poser.

Nathaniel Hawthorne (1804–1864)

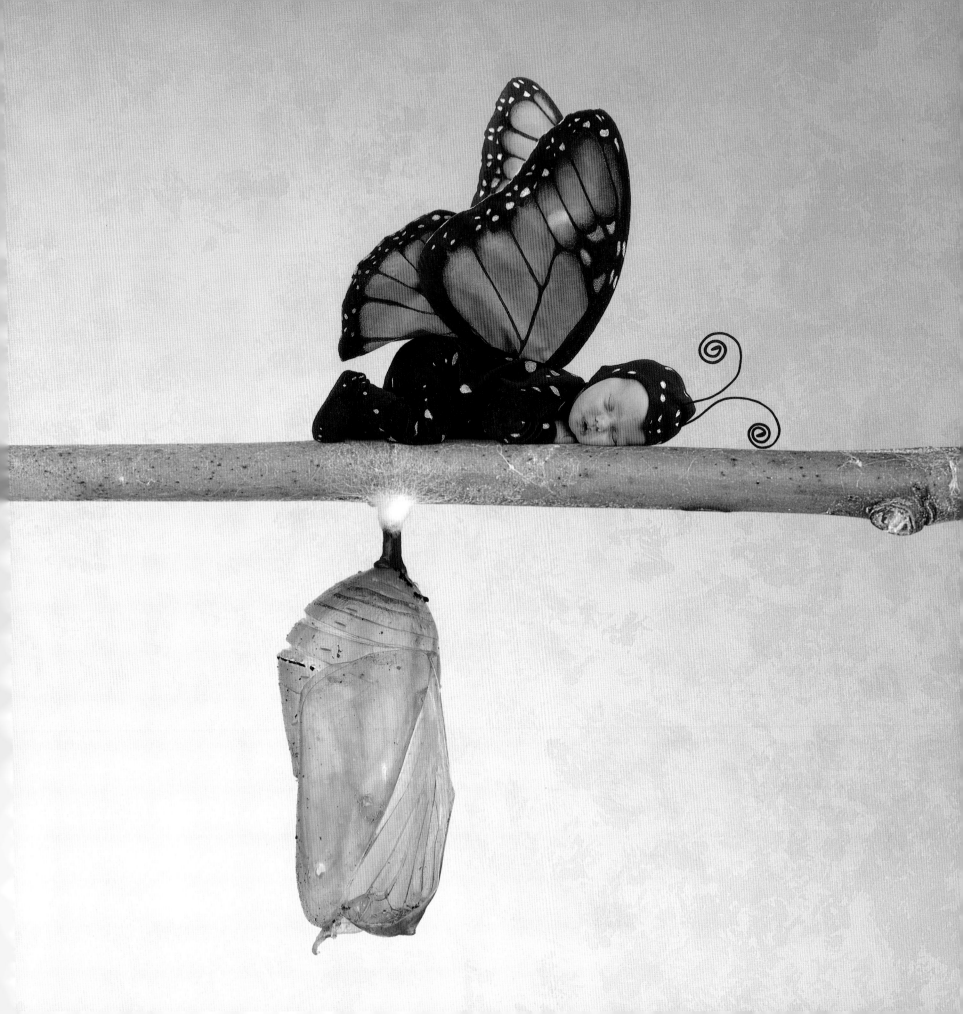

Ceux qui apportent le soleil
dans la vie des autres
ne savent pas le garder pour eux-mêmes.

J. M. Barrie (1860–1937)

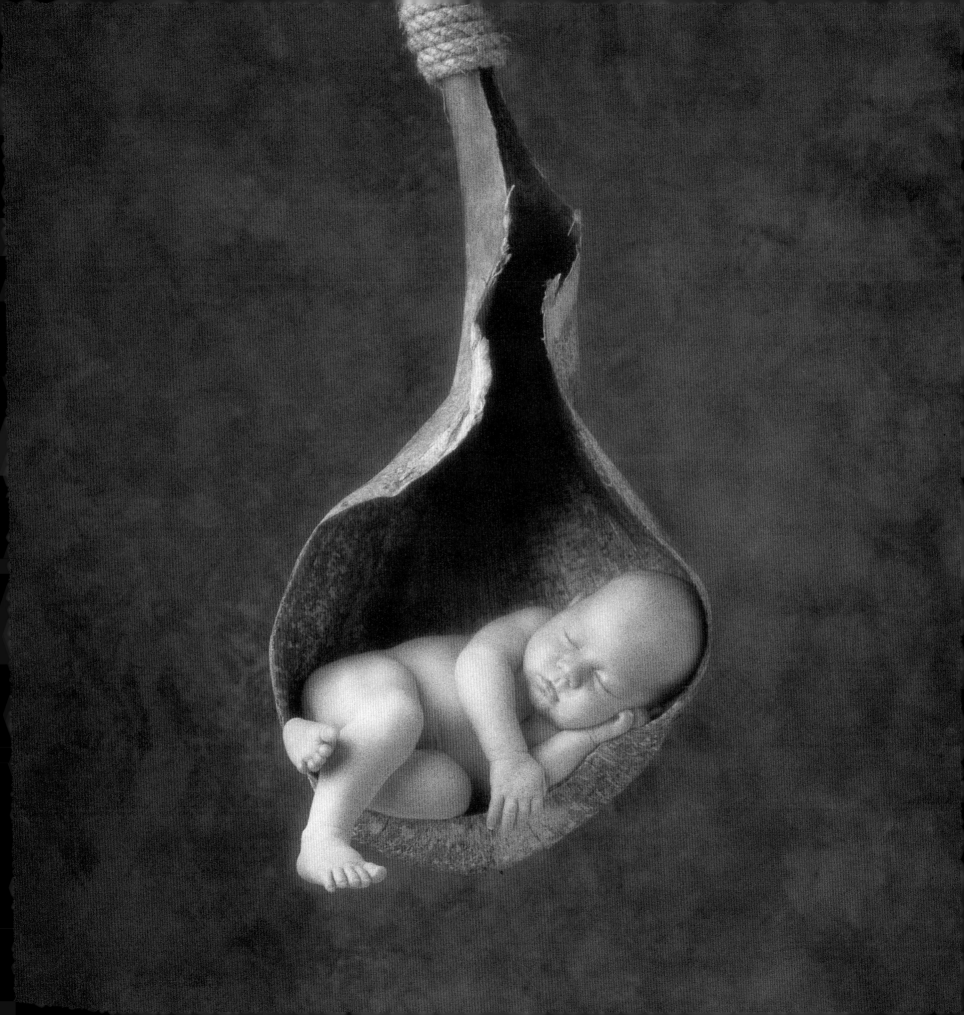

Les anges peuvent voler,
car ils ont toujours le cœur léger.

G. K. Chesterton (1874–1936)

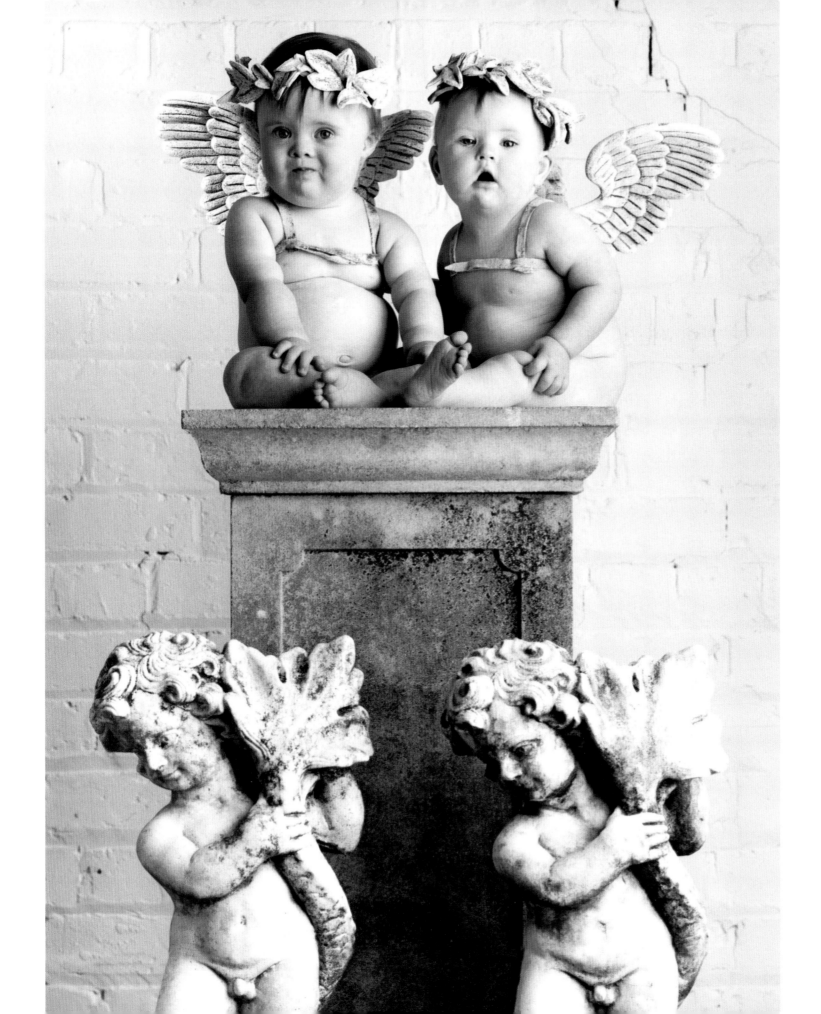

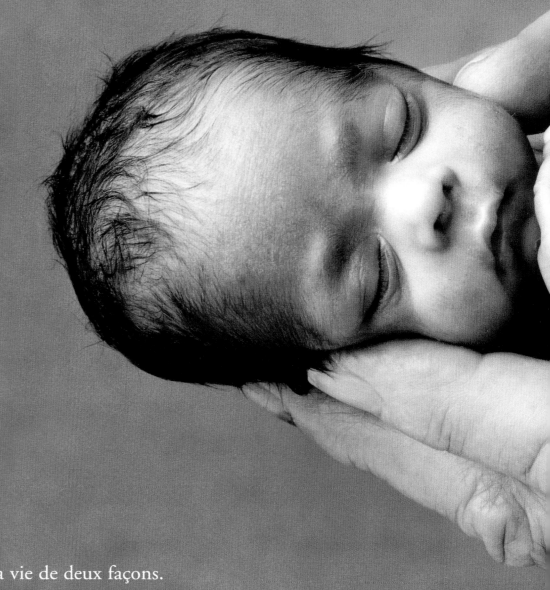

On peut vivre sa vie de deux façons.
Soit comme si rien n'est un miracle,
soit comme si tout l'est.

Albert Einstein (1879–1955)

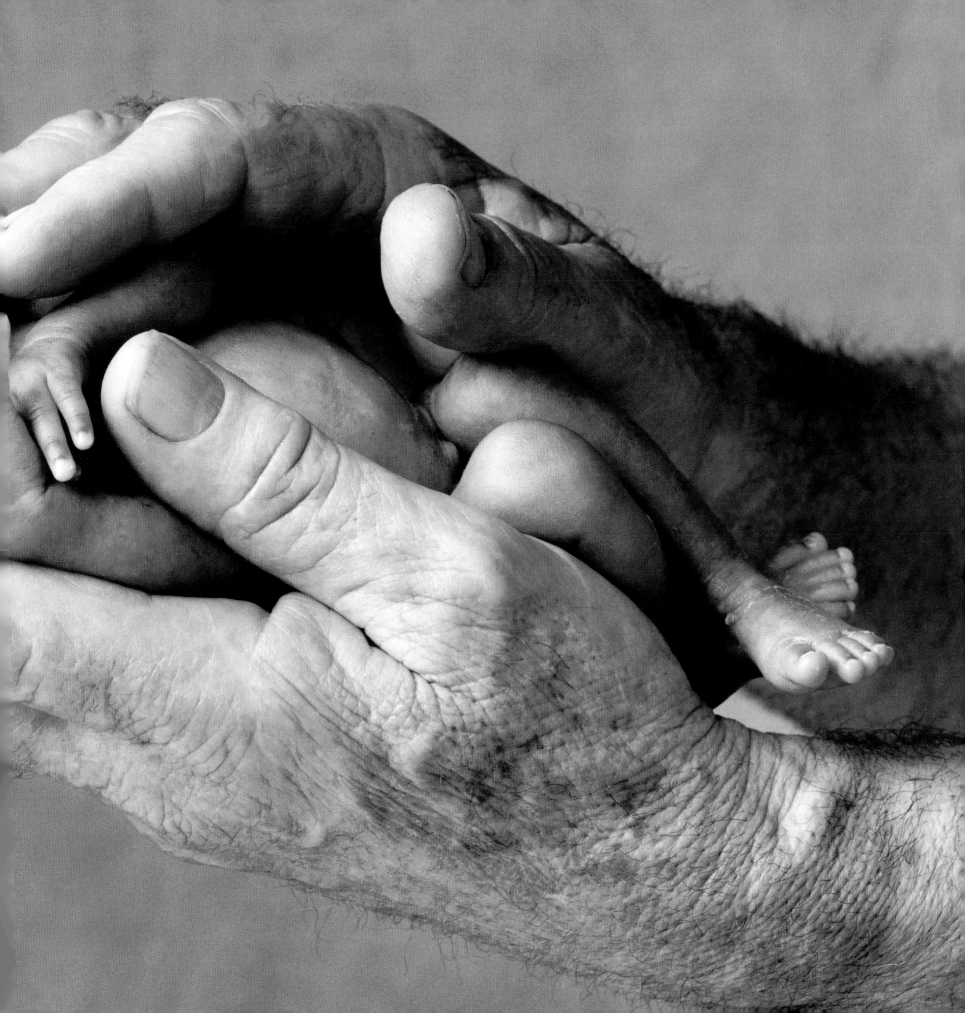

*P*etites gouttes d'eau, petits grains de sable,

Font l'océan vaste et la terre agréable.

Et les petits moments, aussi modestes qu'ils soient,

Constituent le poids majestueux de l'éternité.

Julia A. Carney (1823–1908)

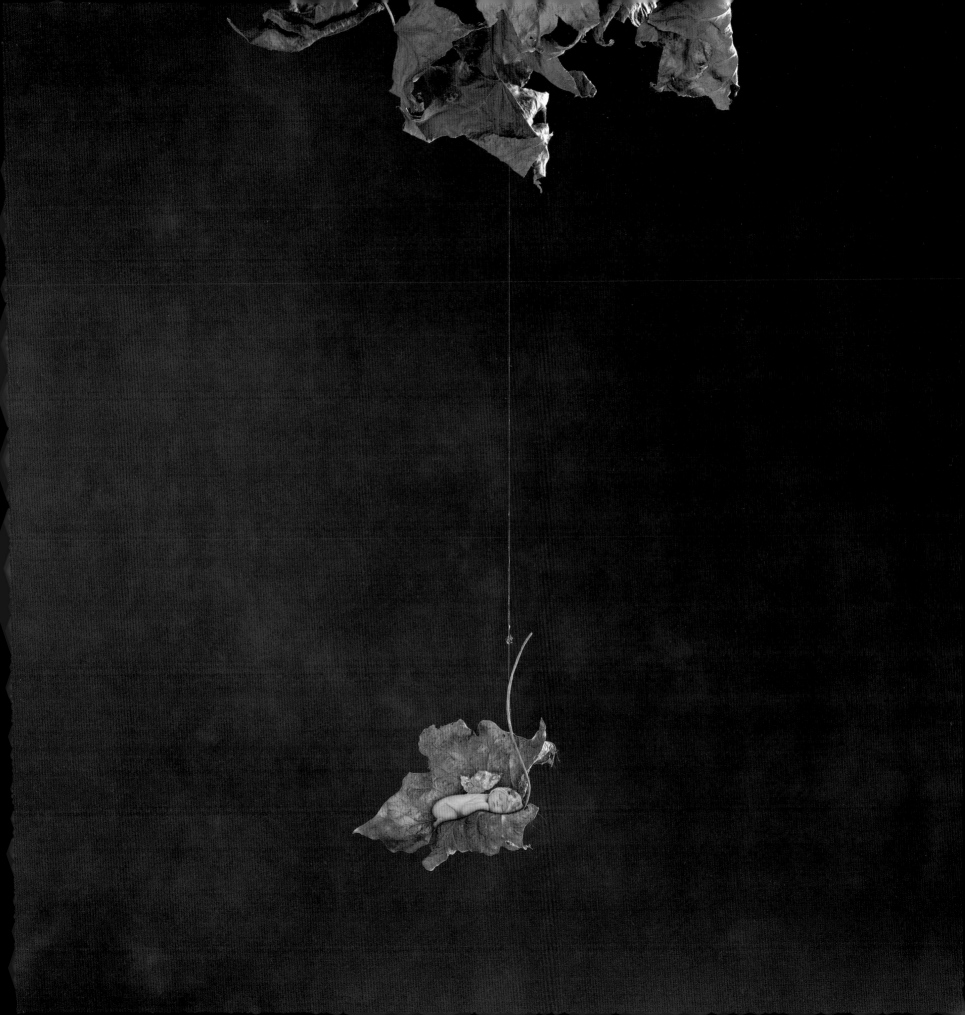

C'est l'Arc-en-ciel qui t'a donné le jour,
Et t'a paré de ses teintes charmantes.

William Henry Davies (1871–1940)

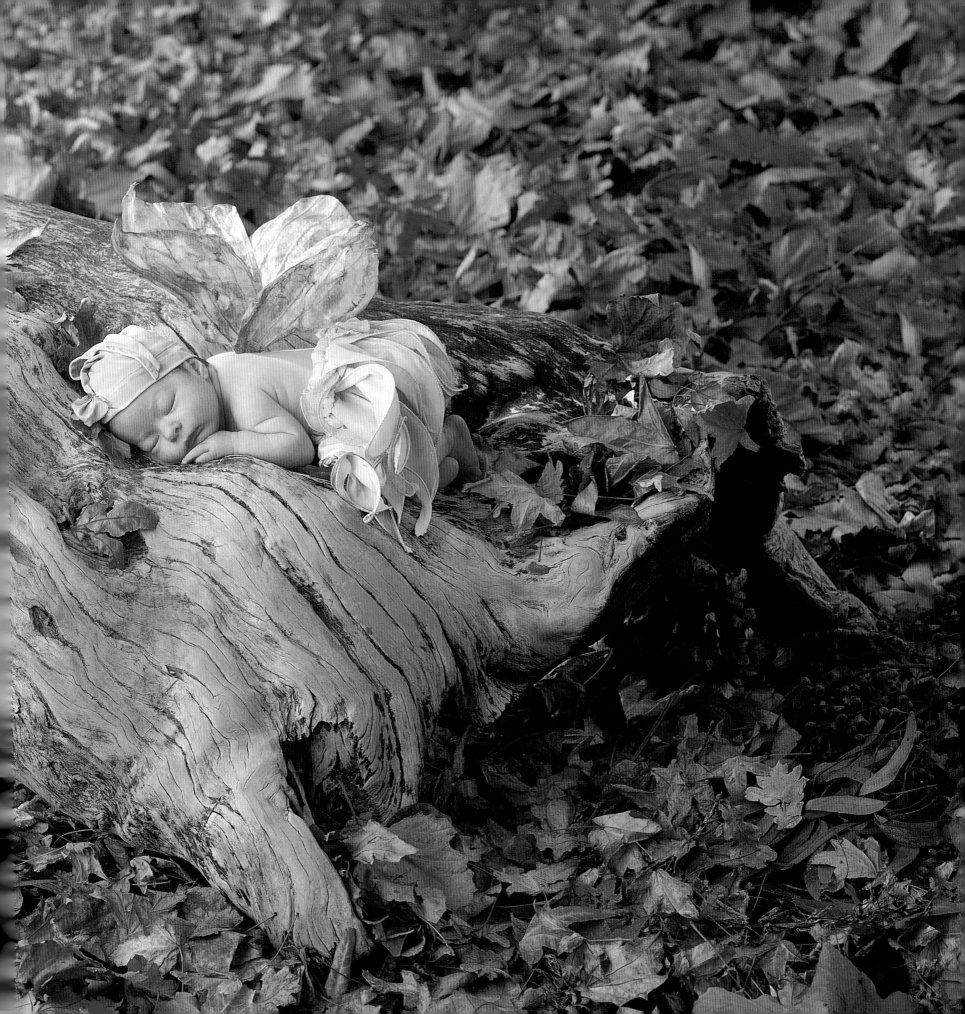

J'ai voulu que mes rêves soient jetés sous tes pieds; fais-toi légère car tu foules mes rêves.

W. B. Yeats (1865–1939)

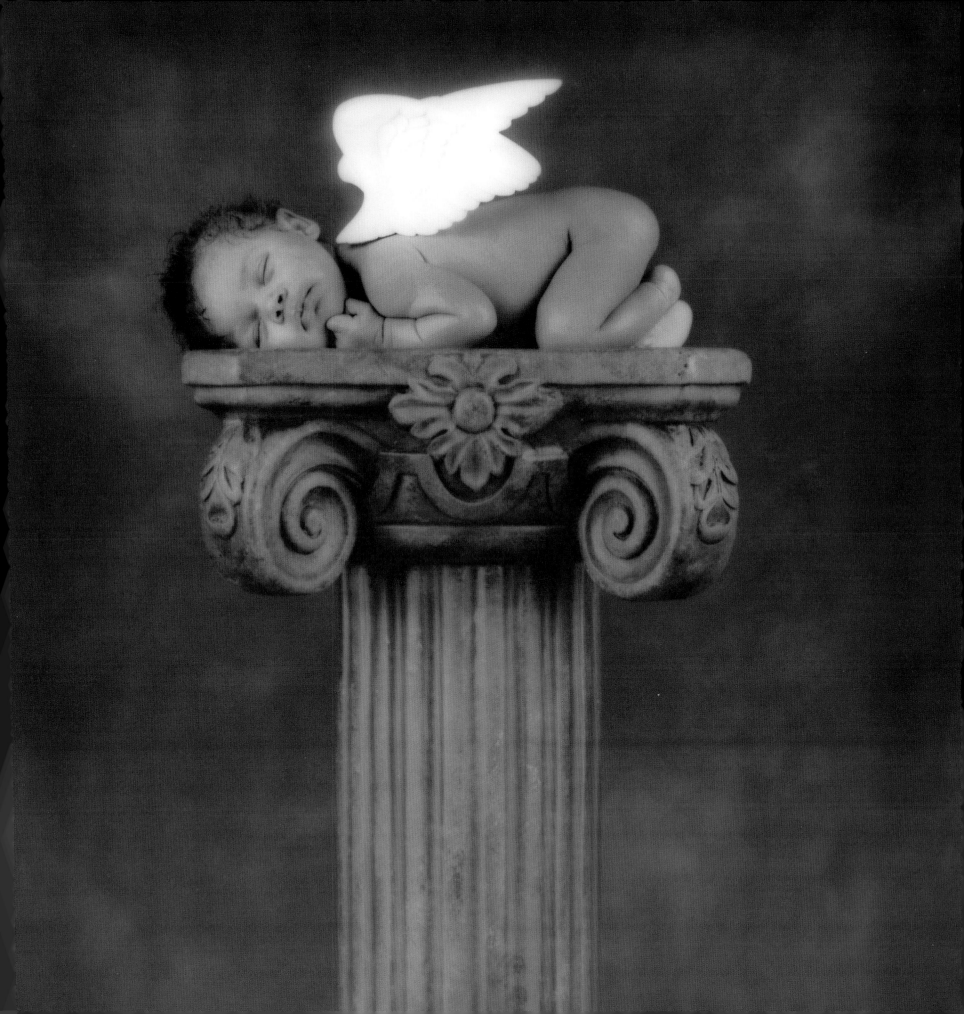

Ces cheveux, amoureusement entrelacés
lient nos coeurs d'une chaîne plus forte
que toutes les protestations frivoles
qui enflent de leur absurdité
les discours des amants.

Lord Byron (1788–1824)

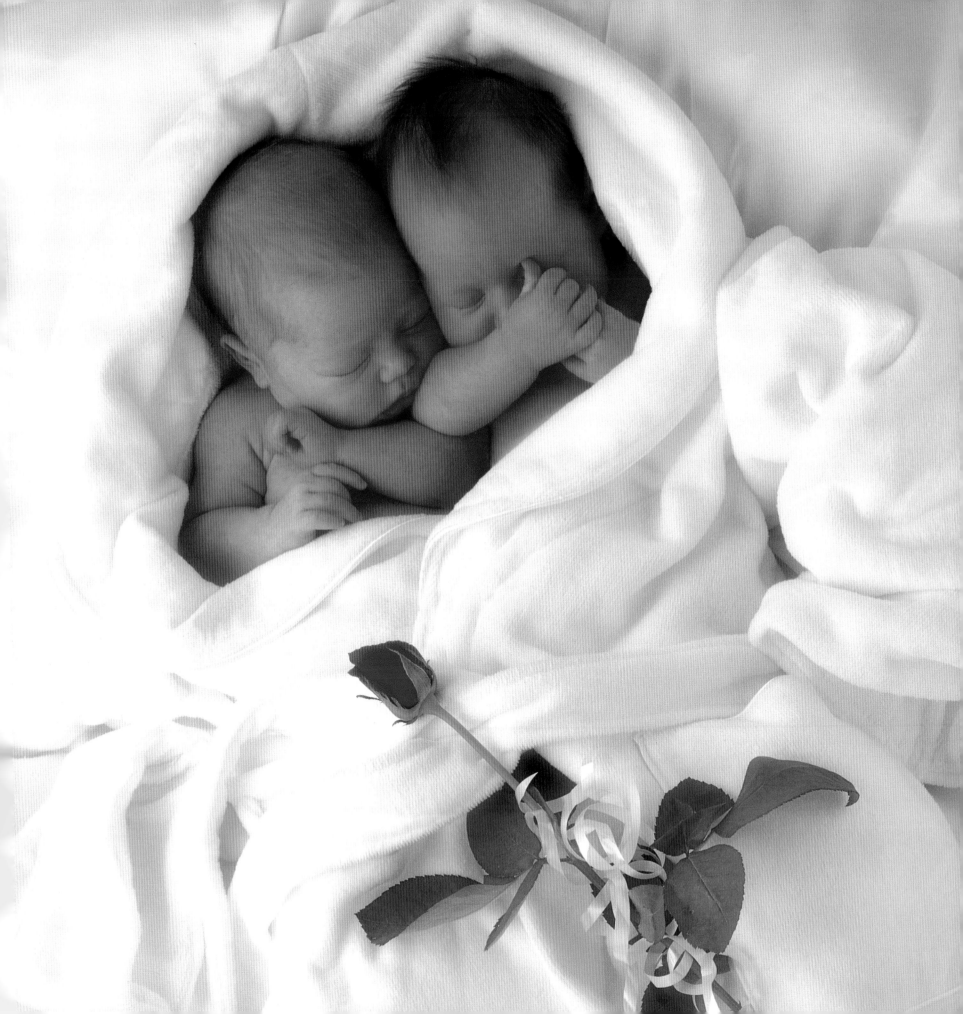

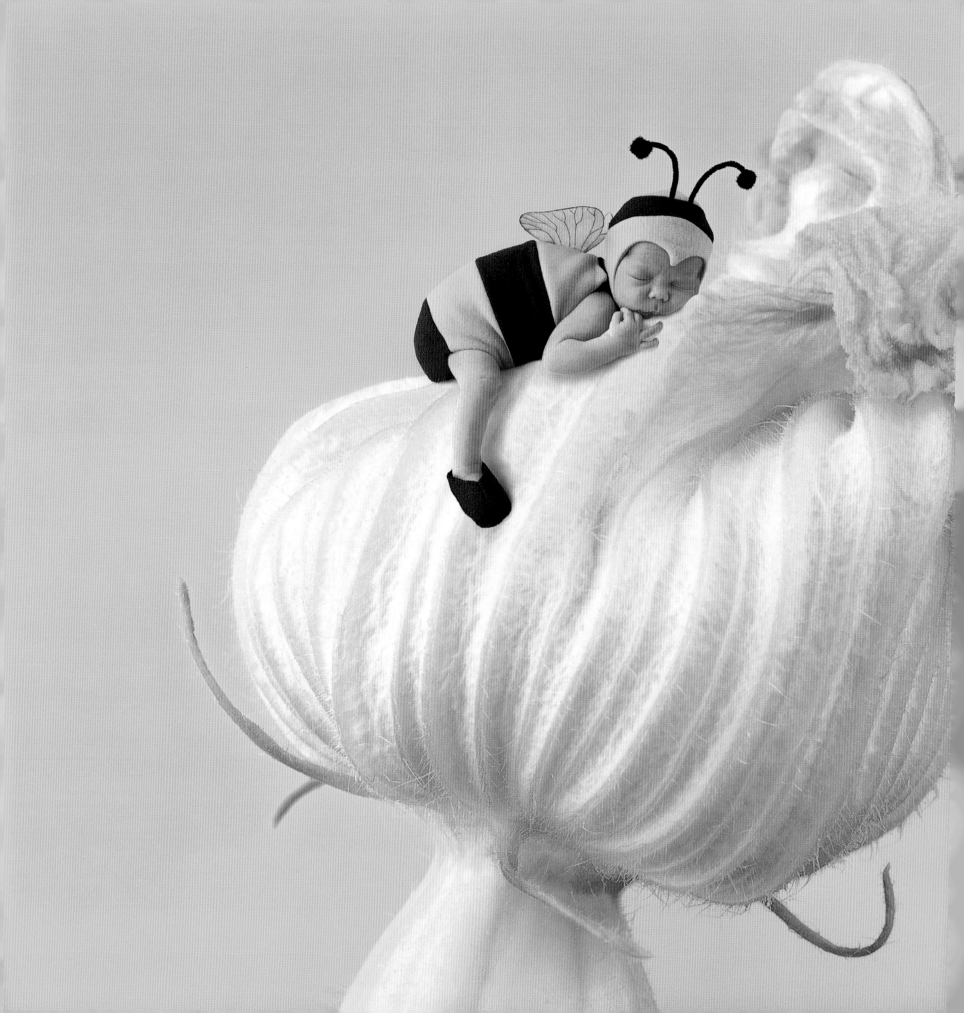

\mathcal{L}e bonheur est l'ivresse produite par le moment d'équilibre entre un passé satisfaisant, et un futur immédiat, riche en promesses.

Ella Maillart (1903–)

Un bébé. Quelle délicieuse façon de démarrer un homme!

Don Herold (1889–1966)

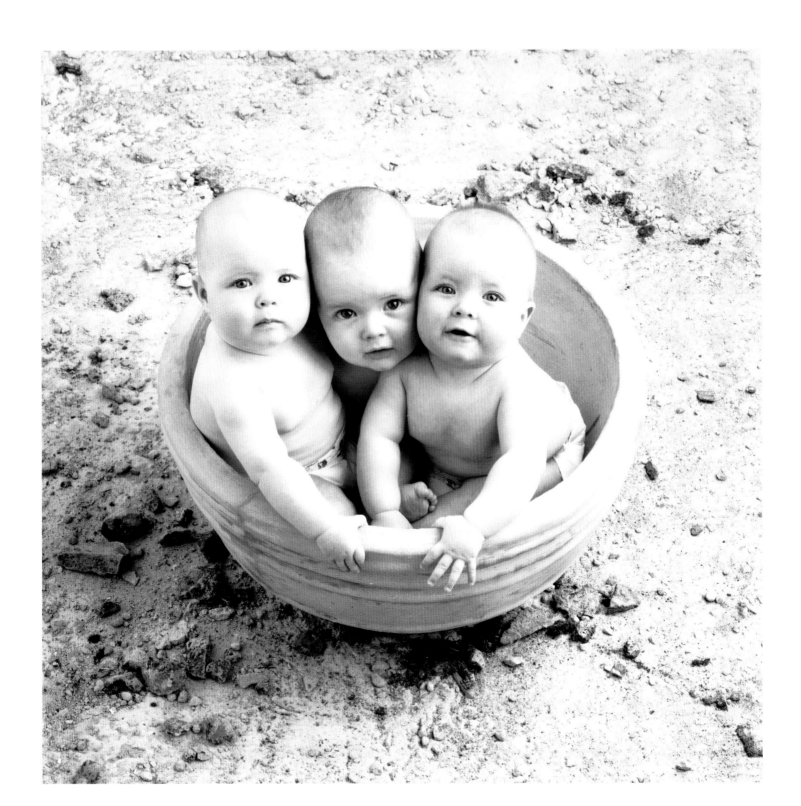

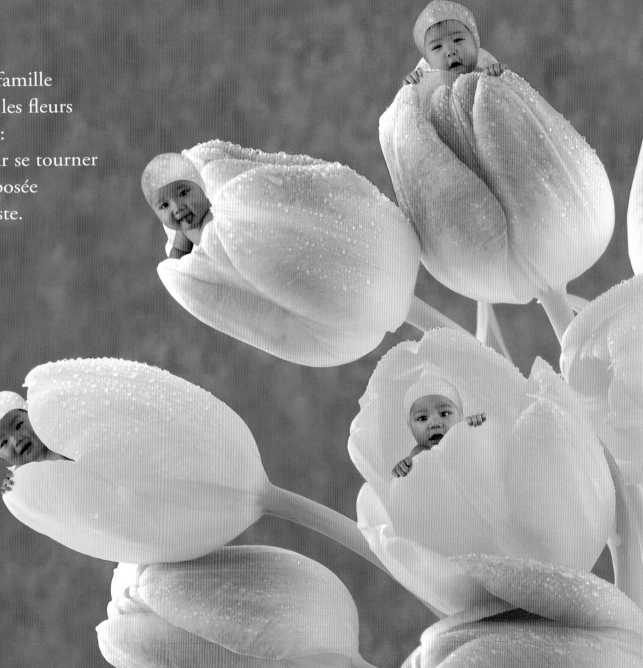

famille
les fleurs
:
r se tourner
oosée
ste.

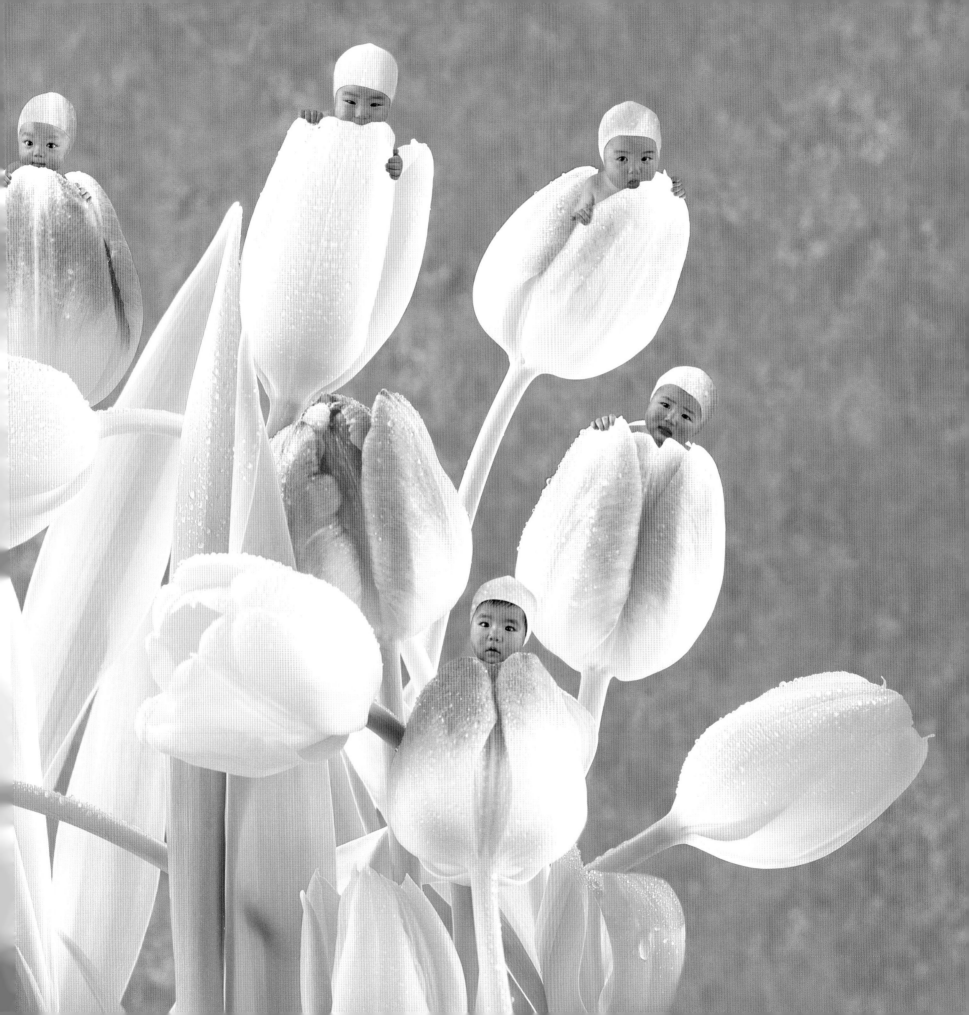

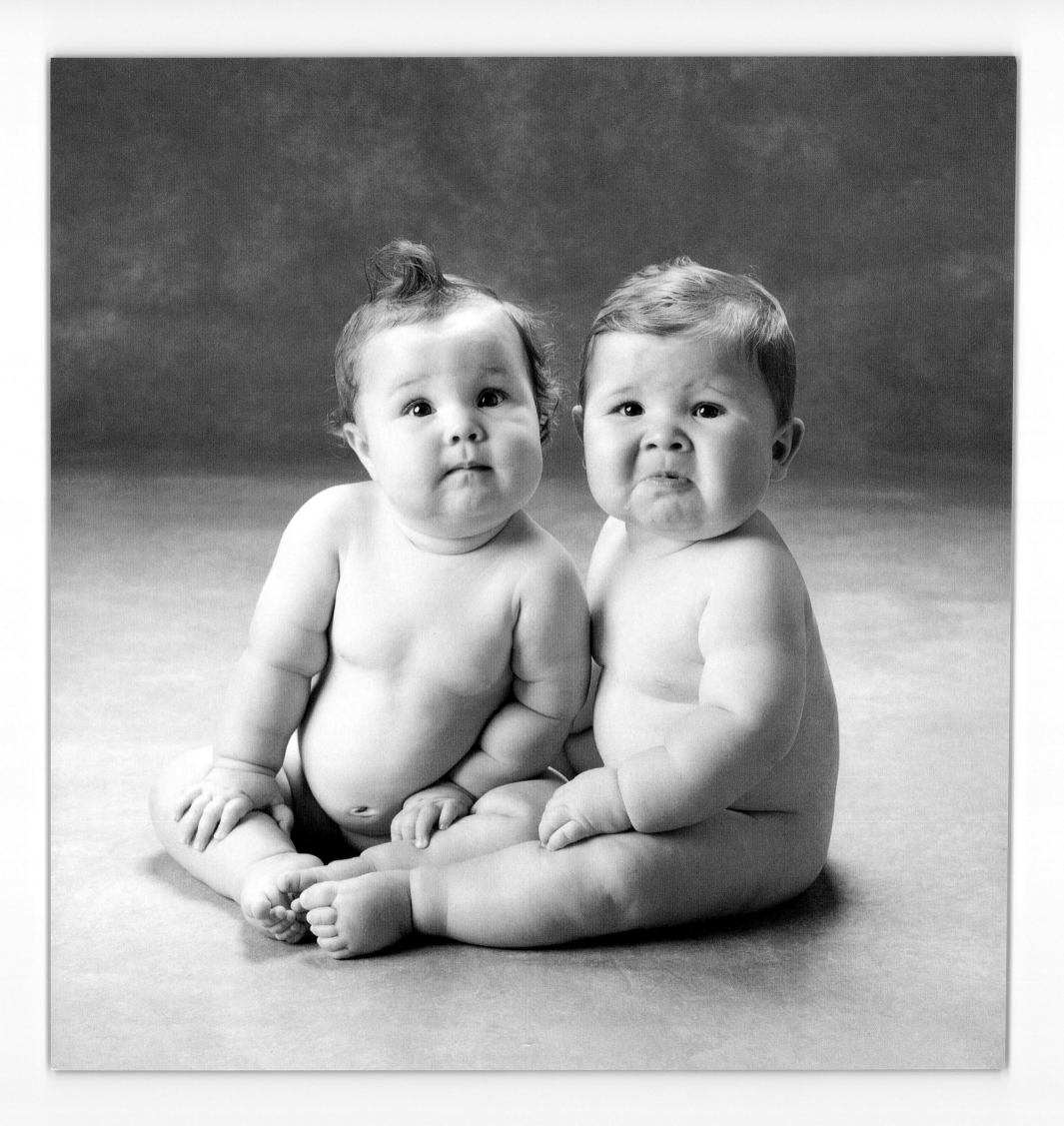

Dans la vie, si tu n'as pas bambini –
tu n'as rien.

Immigrée italienne

Un bébé dans la maison est l'exemple parfait de la loi du plus faible.

Anonyme

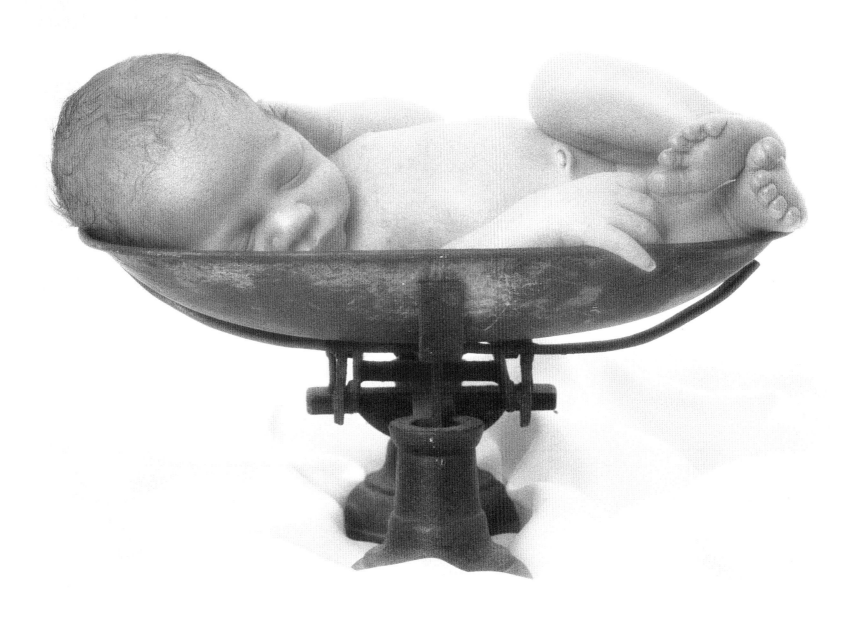

Le parfum reste toujours dans la main
de celui qui donne la rose.

Hada Bejar

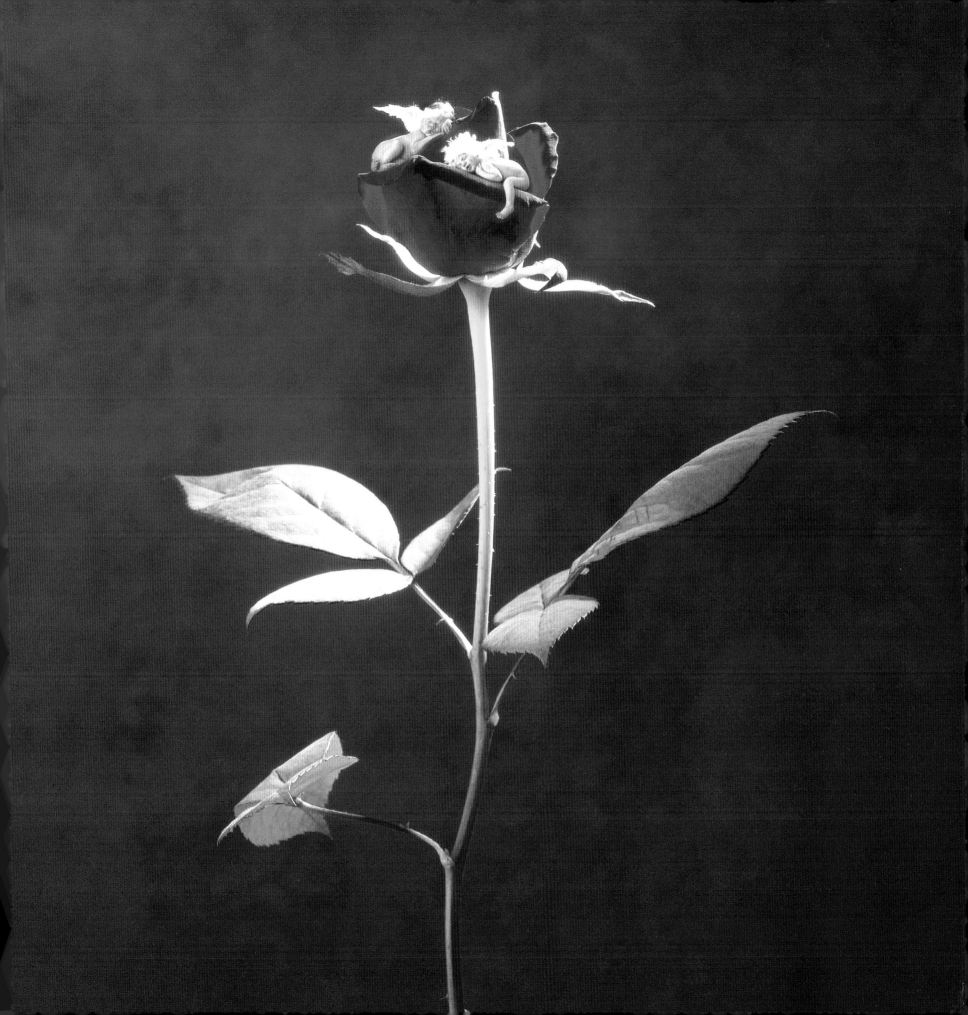

Un sommeil doré caresse tes yeux,
Un sourire te réveille comme tu te lèves:
Dors, mon petit chéri, ne pleures pas,
Et je te chanterai une berceuse.

Thomas Dekker (1570?–1632)

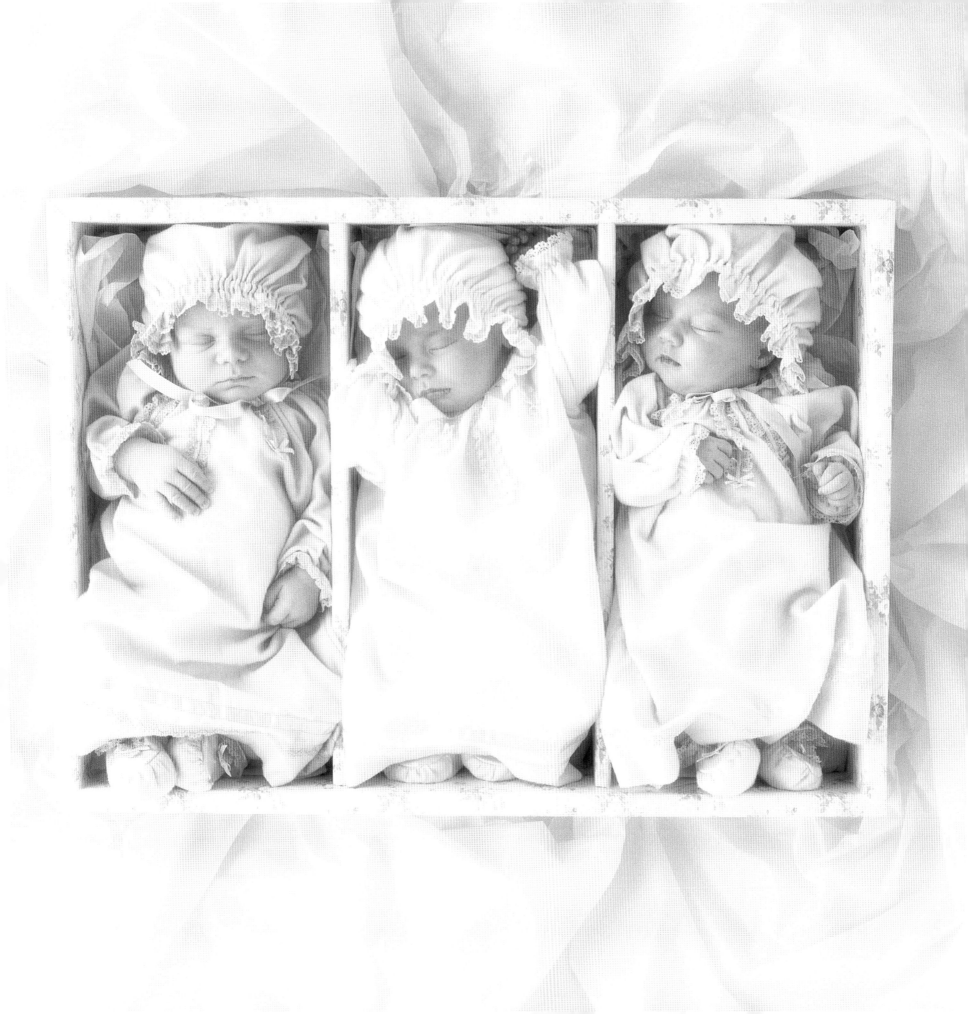

Toi aussi, ma mère, tu liras mes poèmes
Par amour du temps qui ne s'oublie pas,
Peut-être entendras-tu une dernière fois
Les petits pas sur le plancher.

Robert Louis Stevenson (1850–1894)

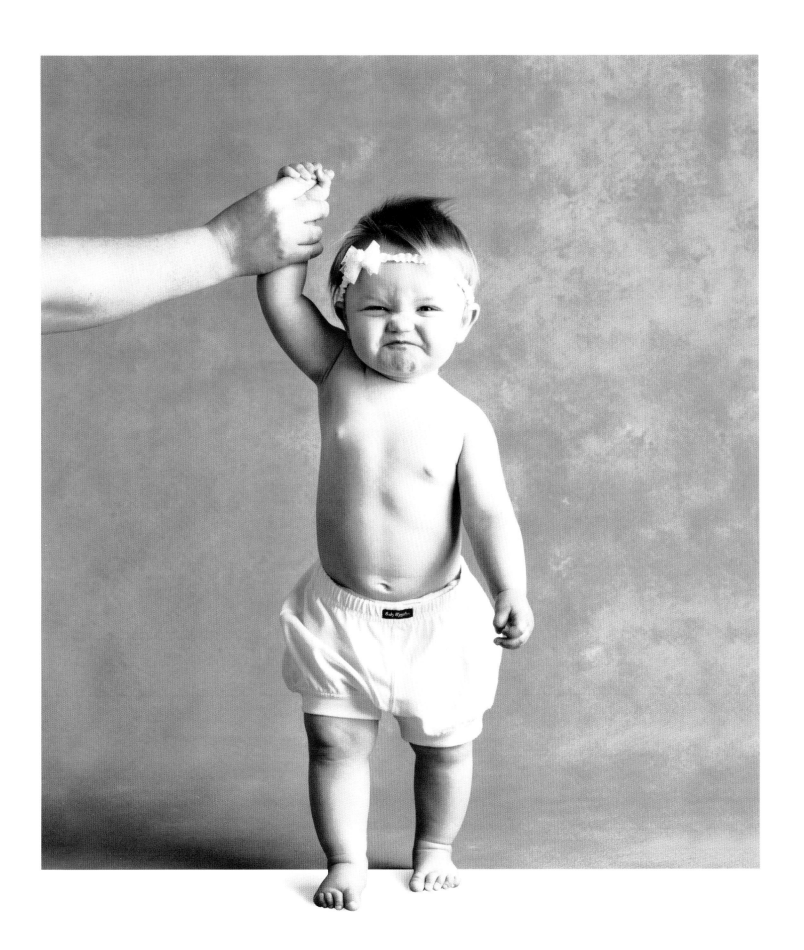

*D*écider d'avoir un enfant,
c'est accepter que votre cœur se sépare de votre corps et
marche à vos côtés pour toujours.

Katherine Hadley

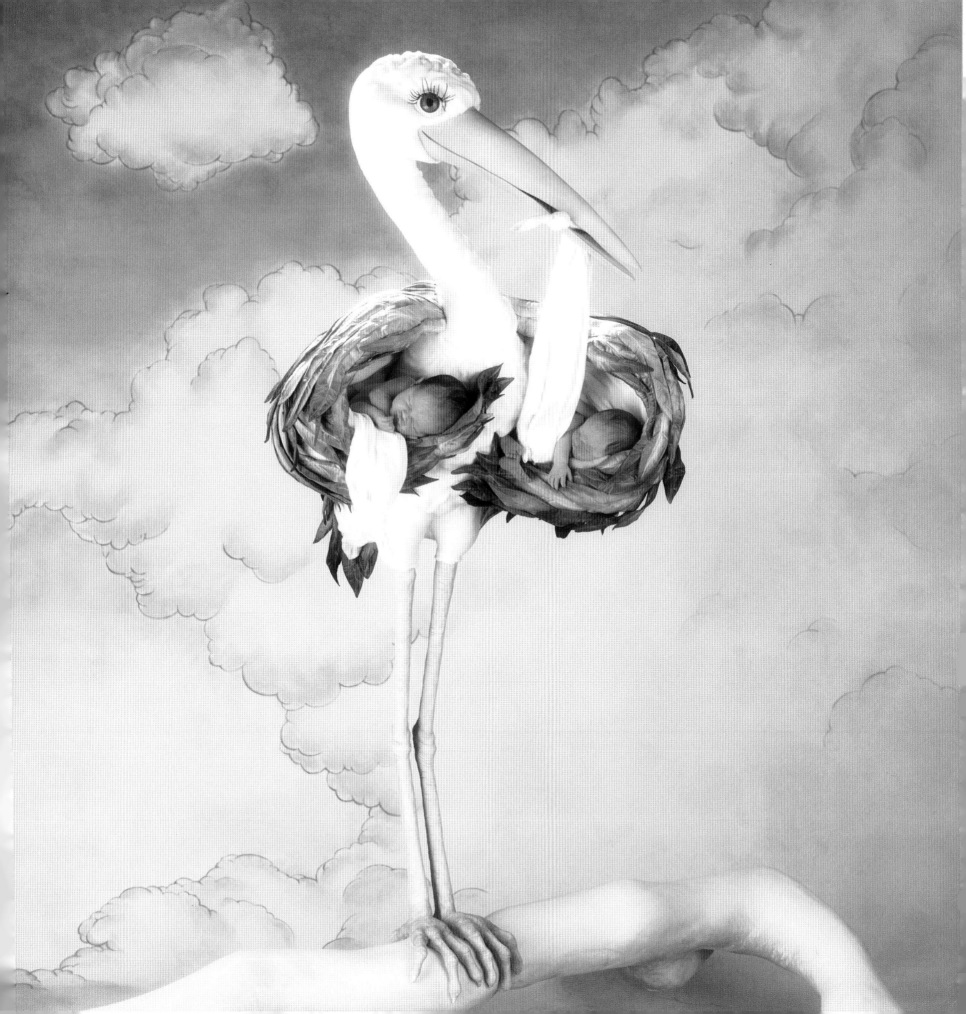

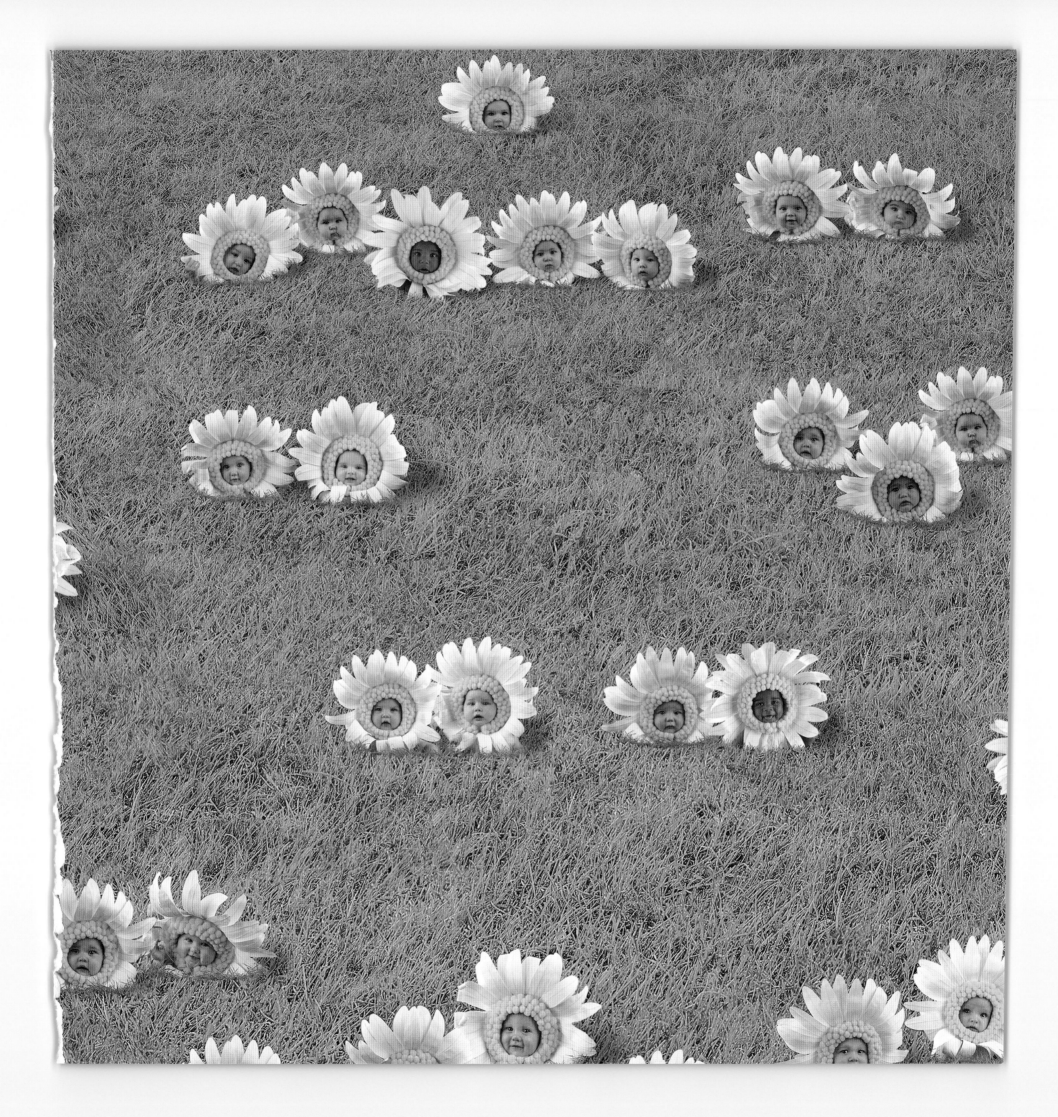

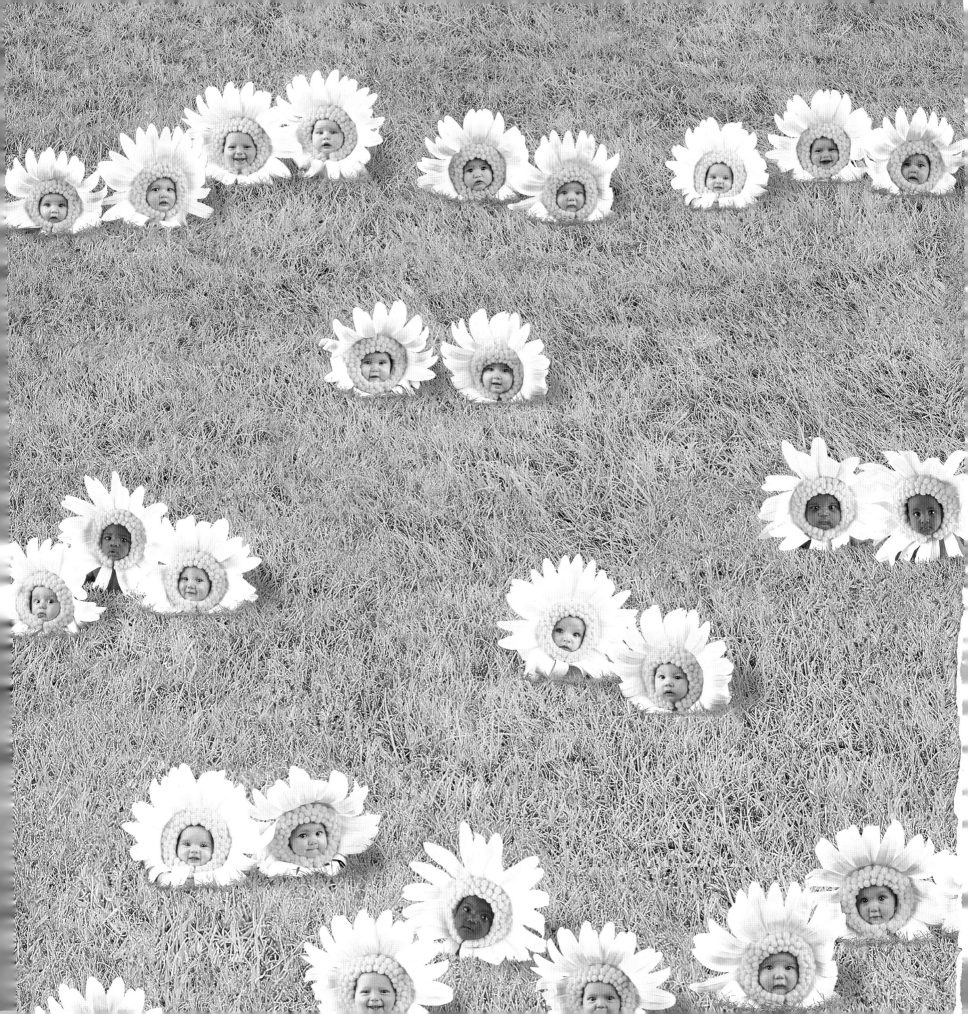

Les fleurs sont le rire de la Terre.

Ralph Waldo Emerson (1803–1882)

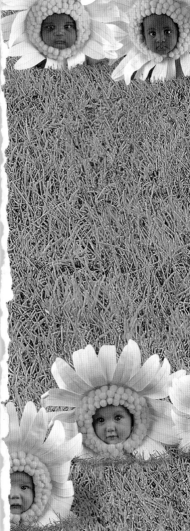

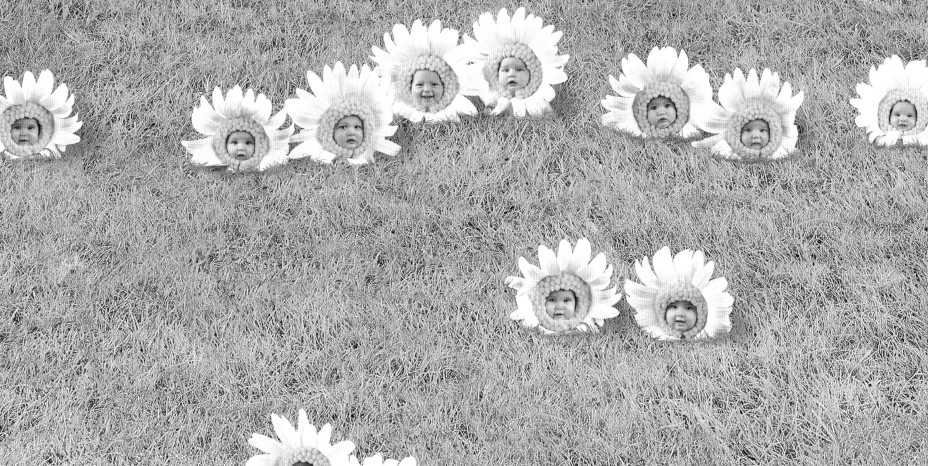
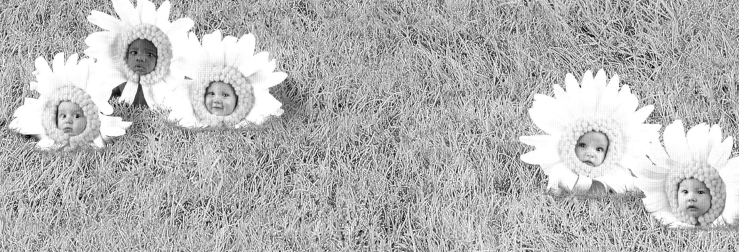
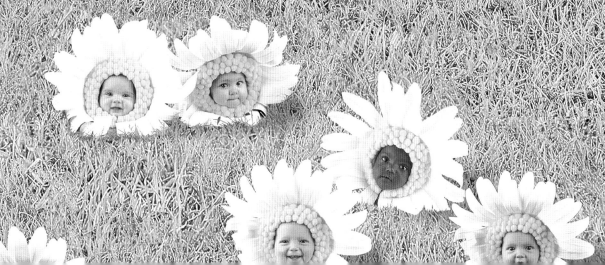

L'avenir appartient à ceux qui croient
en la beauté de leurs rêves.

Eleanor Roosevelt (1884–1962)

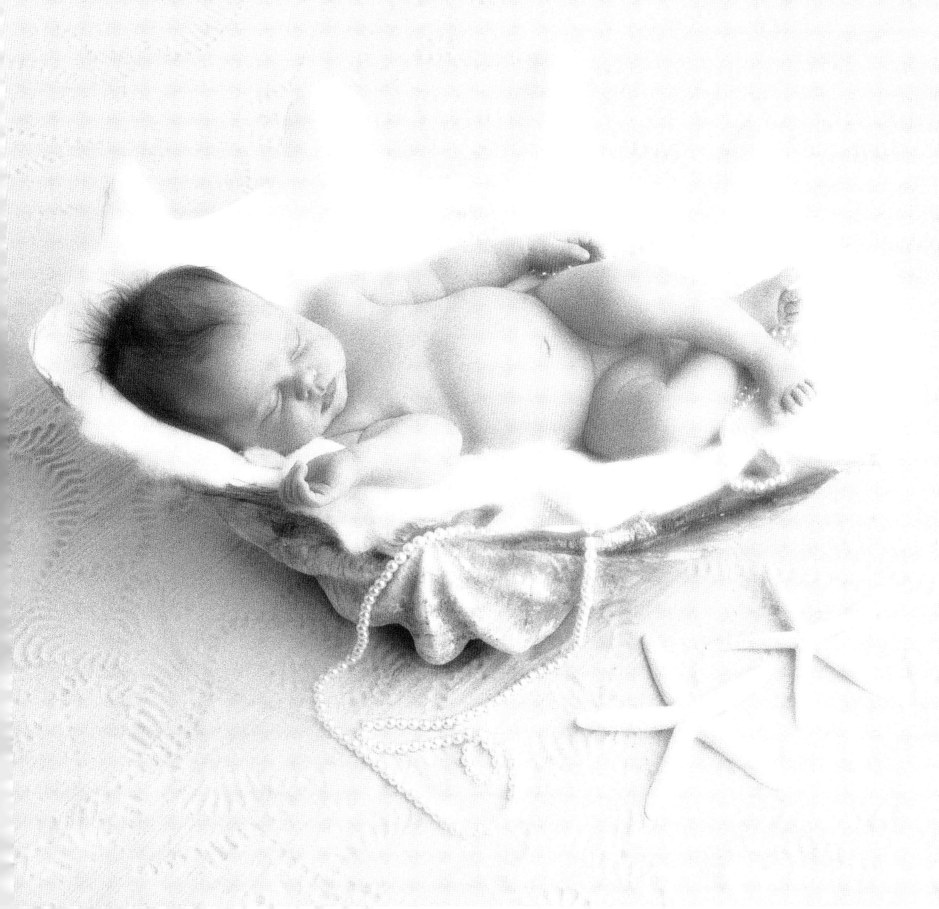

Rien ne pousse dans notre jardin,
excepté le linge.
Et les bébés.

Dylan Thomas (1914–1953)

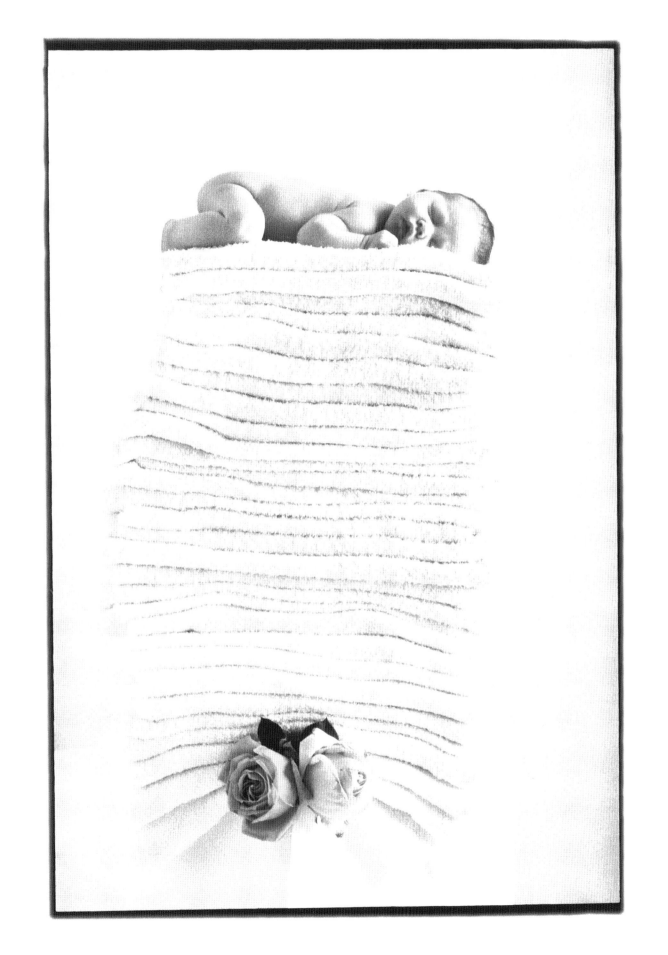

Comme une faveur un baiser est accordé:
Bouche-enfant, douce est votre toucher –
Prend l'amour sans ses peines;
Car ce qu'il touche de ses lèvres;
Apporte l'amour, O pur! O tendre!
De la vallée d'où il grandit;
Car le coeur-d'un enfant reçoit
PLUS QUE CE QU'IL NE CONCEDE.

Jean Ingelow (1820–1897)

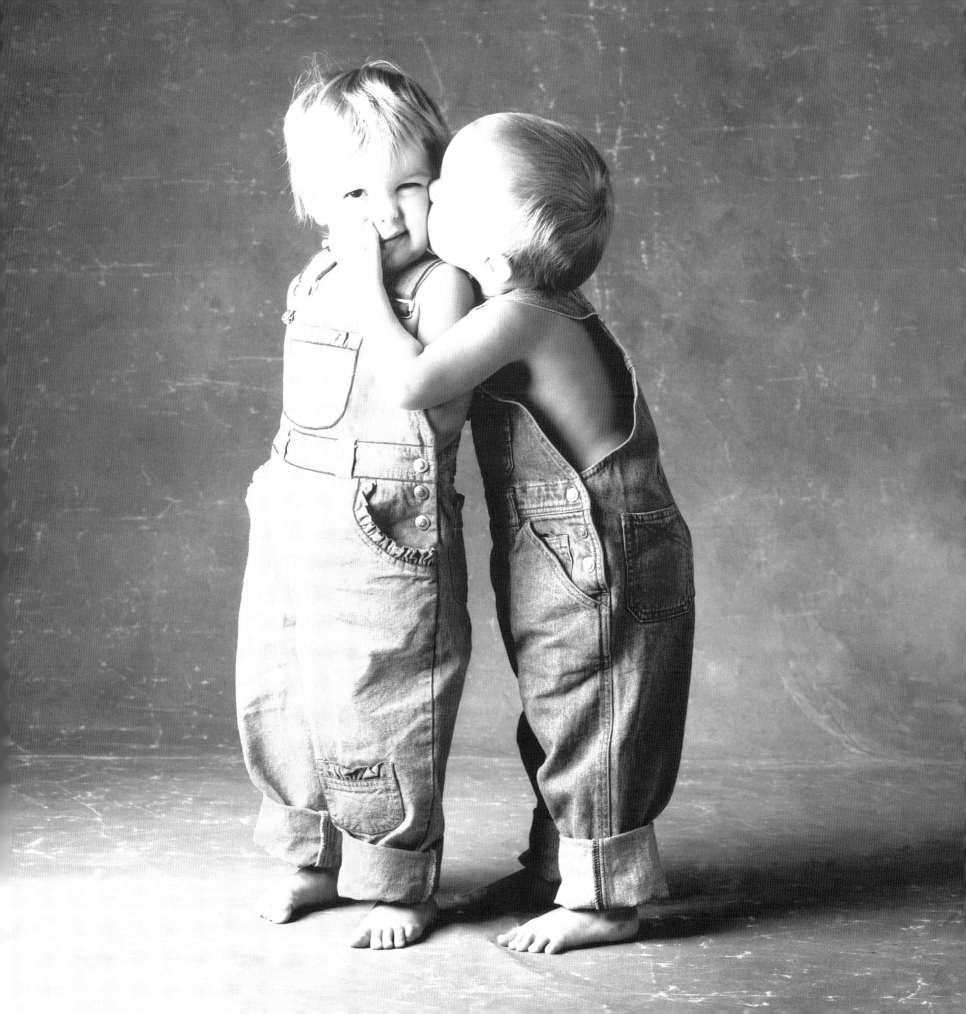

*P*our un bébé, on doit payer

Un lourd tribut de jour en jour –

Il n'y a pas de prix peu cher.

Pourquoi, lorsqu'il est parfois profondément endormi

Il vous faut vous lever la nuit

Pour aller vérifier qu'il se porte bien.

Mais ce qu'il coûte en soins constants

Et en soucis, ne se comparent pas à demi

Avec ce qu'il apporte de joie et de plaisir –

Vous payeriez bien plus pour un simple baiser.

Edgar Guest (1881–1959)

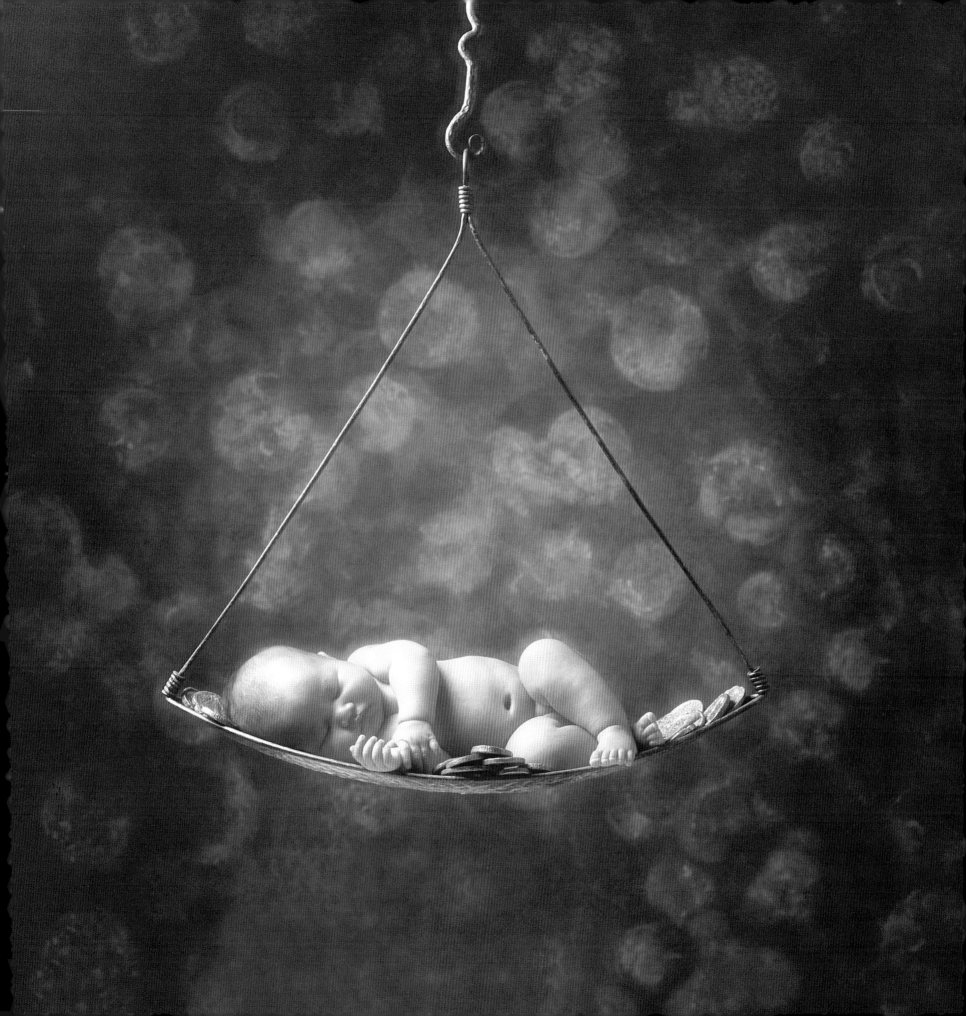

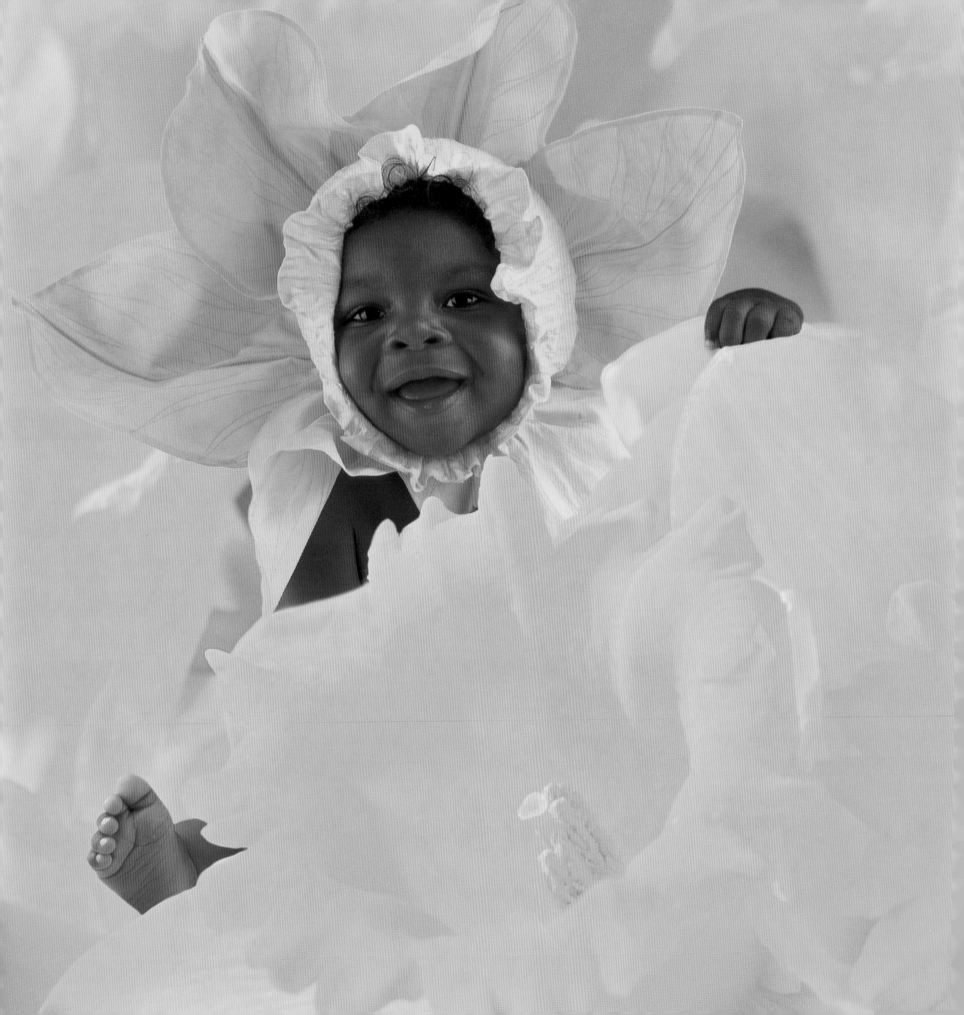

Les petits enfants sont les plus jolies fleurs de ce côté-ci de l'Eden.

Rev. Dr. Davies

Quand le premier bébé rit pour la première fois,
le rire éclata en mille morceaux,
et s'éparpilla joyeusement aux quatre coins de la terre,
et c'est ainsi que les fées sont apparues.

J. M. Barrie (1860–1937)

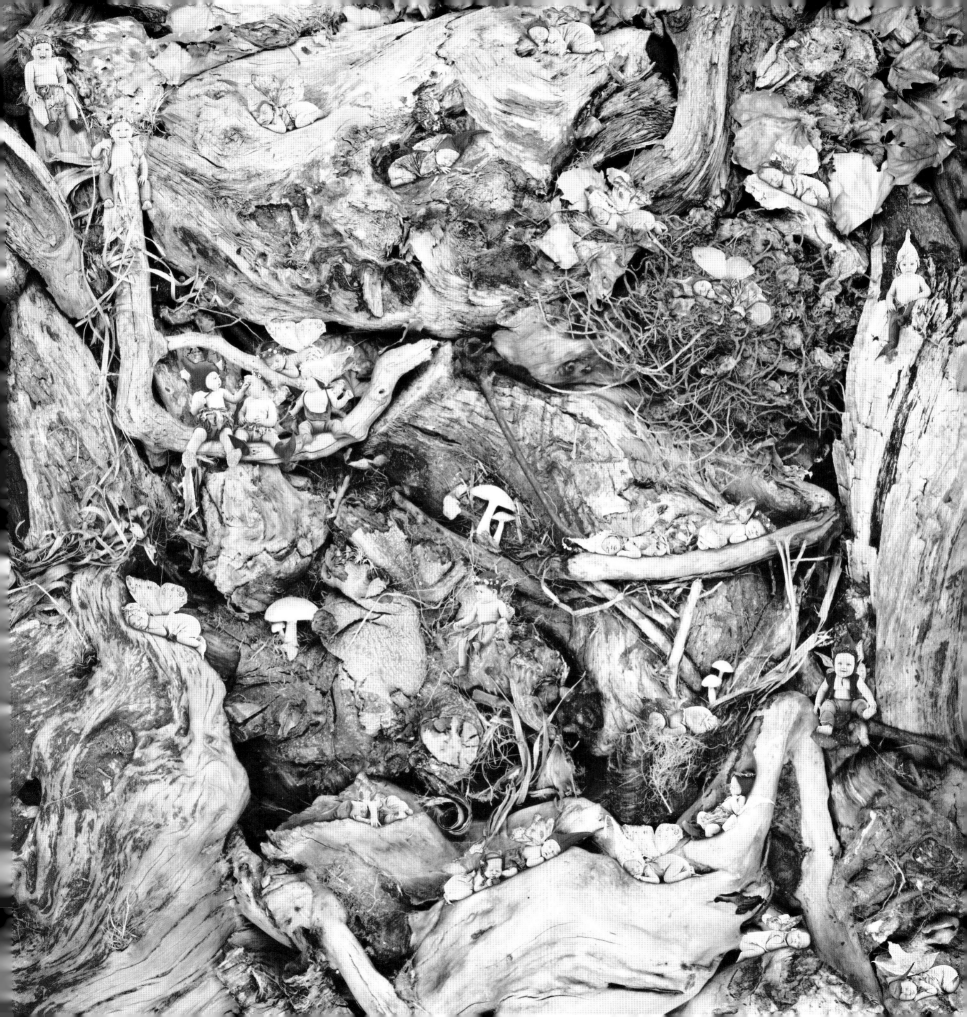

Un être adorable, à peine ébauché ou modelé,
Une rose dont les plus beaux pétales n'étaient pas encore dévoilés.

Lord Byron (1788–1824)

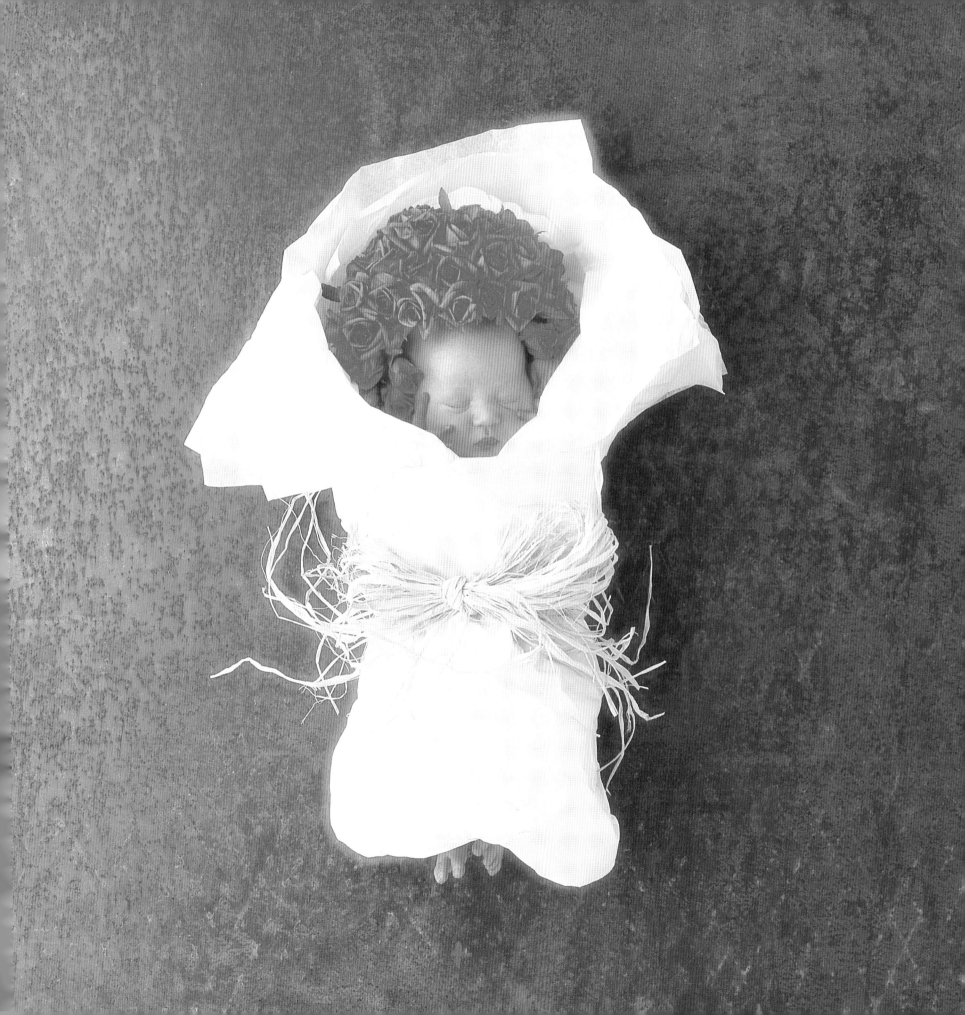

*U*ne petite chose est couchée sur la poitrine m
Vive comme la chute d'une première goutte
Ou comme le plumage des ailes d'un ar
Dont les nuances arc-en-ciel se mélang

Amelia Welby (1821–1852)

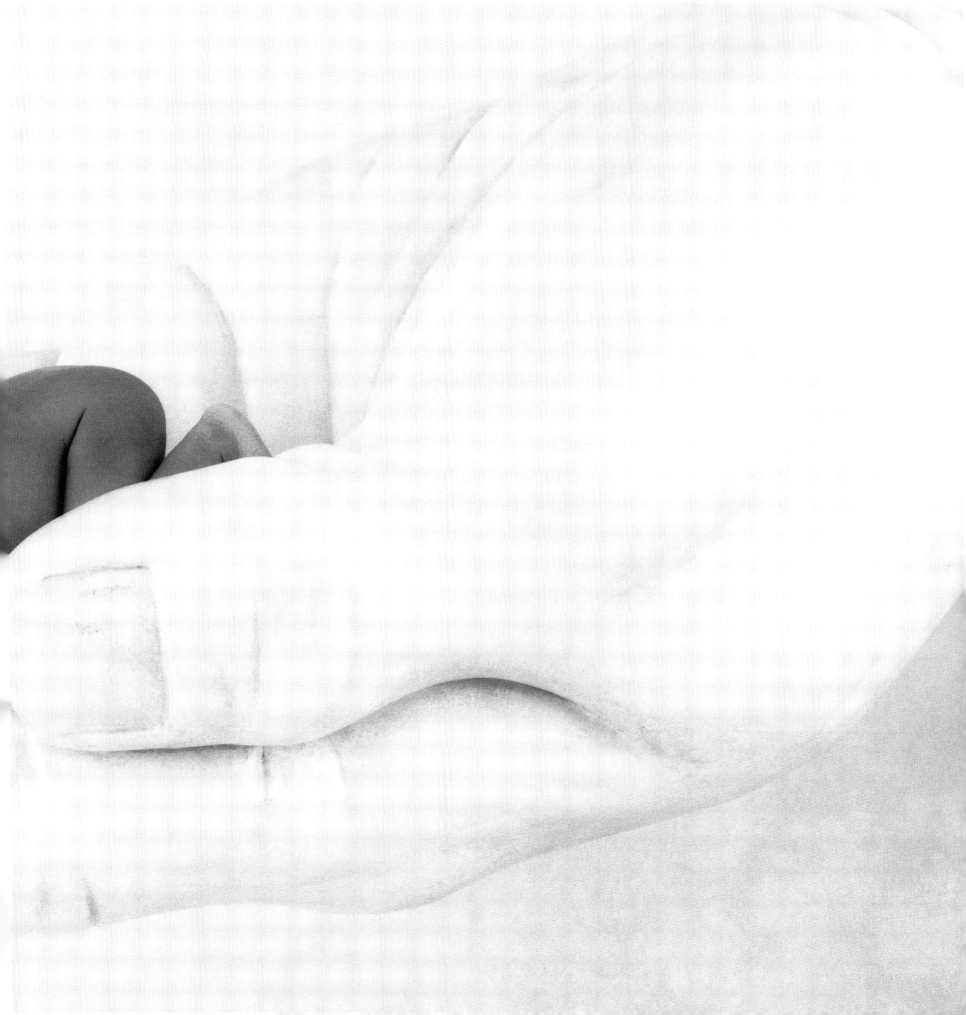

Un nouveau-né est comme
le commencement de toute chose –
émerveillement, espoir, un rêve de possibilités.

Eda J. Leshan (1922–)

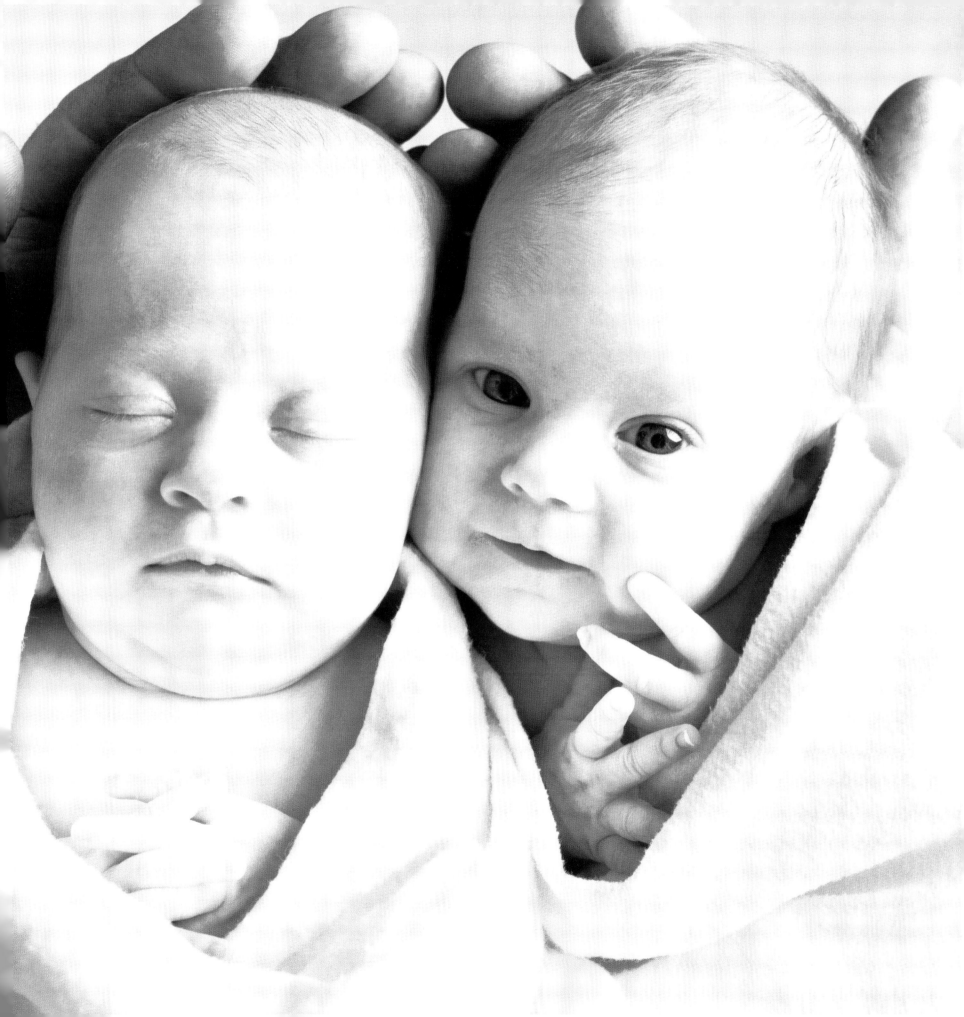

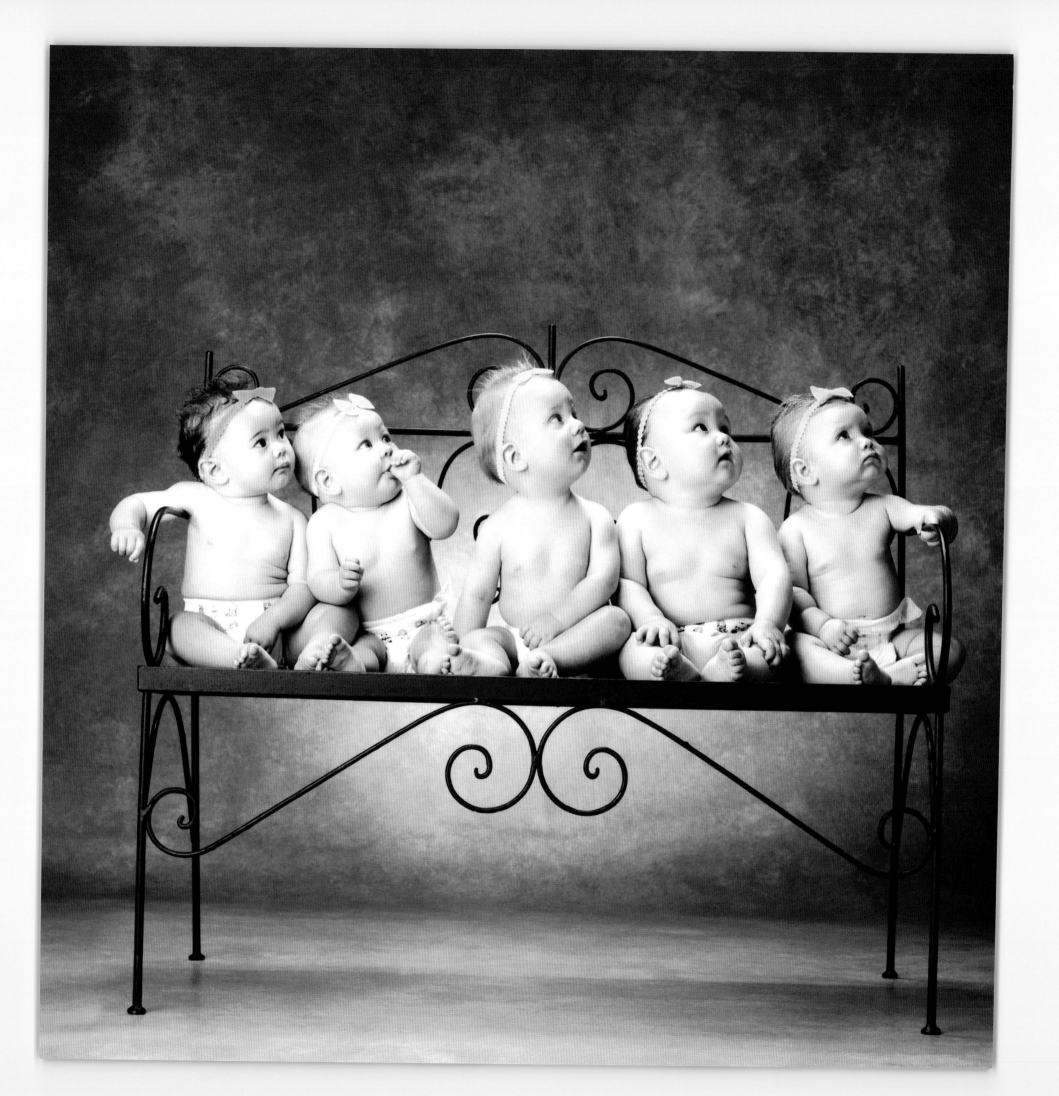

Le petit enfant, quand il voit une étoile briller,
tend ses petits bras délicats: il veut cette étoile.
Vouloir une étoile est la merveilleuse folie de la jeunesse.

Comtesse de Gasparin

La rose de la perfection

Oliver Goldsmith (1728–1774)

Tu sais ce que tu es?
Tu es une merveille. Tu es unique.
Tout au long des siècles qui nous ont précédés,
il n'y a jamais eu un enfant comme toi.

Pablo Casals (1876–1973)

REMERCIEMENTS

L'éditeur voudrait remercier toutes les personnes ayant accordé la permission de reproduire les citations soumises au droit d'auteur. Bien que tout ait été fait pour retrouver les détenteurs de copyright, l'éditeur se met à la disposition des personnes dont le nom n'aurait pas été mentionné.

Les citations tirées de Great Quotes from Great Women © 1997 Successories, Inc. ont été réimprimées avec la permission de Career Press, PO Box 687, Franklin Lakes, NJ 07417, USA.

Les citations tirées de *Life's Little Instruction Book Volume III* © 1995 H. Jackson Brown, Jr., ont été réimprimées avec la permission de Rutledge Hill Press, Nashville, Tennessee, USA.

La citation tirée de Under Milk Wood © 1954 Dylan Thomas, publié par J.M. Dent, a été réimprimée avec la permission de David Higham Associates, 5-8 Lower John Street, Golden Square, London W1R 4HA, Royaume-Uni.

RENSEIGNEMENTS COMPLÉMENTAIRES
SUR LES CITATIONS

(dans l'ordre alphabétique par auteurs)

La vie elle-même est le plus …
Hans Christian Andersen (1805–1875),
Auteur danois

Quand le premier bébé rit …
Vous croyez aux fées …
Ceux qui apportent le soleil …
J. M. Barrie (1860–1937), romancier et dramaturge écossais, les trois citations sont tirées de *Peter Pan* (1904)

Embrassez vos enfants …
Murmurez dans l'oreille de votre enfant …
H. Jackson Brown, Jr. (1940–), écrivain américain, citations tirés de *Life's Little Instruction Book Volume III*, Rutledge Hill Press, USA, 1995

Il y a des mères qui embrassent …
Pearl S. Buck (1892–1973), romancière américaine

Les fleurs rendent les gens meilleurs …
Luther Burbank (1849–1926), horticulteur américain

Un être adorable … tiré de *Don Juan* (1819–1824)
Tâchez de trouver … tiré d'une lettre adressée à Anne Isabella, Lady Noel Byron
Ces cheveux amoureusement entrelacés … tiré de "To A Lady" (1806) Lord Byron (1788–1824), poète anglais

Petites gouttes d'eau …
Julia A. Carney (1823–1908), tiré de *Little Things* (1845)

De tous les biens que nous pouvons espérer …
Hodding Carter III (1935–), journaliste et analyste politique américain

Chaque seconde que nous vivons …
Pablo Casals (1876–1973), Musicien classique espagnol, tiré de *Chicken Soup for the Soul*, publié par Jack Canfield et Mark Victor Hansen, Health Communications, 1993

Les anges peuvent voler …
G. K. Chesterton (1874–1936), critique, romancier et poète anglais, tiré de *Orthodoxy*, 7 (1908)

Comme son souffle est doux …
Bishop Coxe (1818–1896), poète et écrivain

C'est l'Arc-en-ciel …
William Henry Davies (1871–1940), poète anglais, tiré
de son poème "The Kingfisher"

Un sommeil doré caresse …
Thomas Dekker (1570?–1632), dramaturge anglais

On peut vivre sa vie …
Albert Einstein (1879–1955), physicien

Les fleurs sont le rire …
Le plus beau cadeau …
Ralph Waldo Emerson (1803–1882), poète et
essayiste américain

Chaque jour, je t'aime …
Rosemonde Gérard, tiré de "L'Eternelle Chanson"

La rose de la perfection.
Oliver Goldsmith (1728–1774), auteur dramatique
irlandais, écrivain et poète, tiré de *She Stoops to Conquer*
(1773)

Pour un bébé, on doit payer …
Edgar Guest (1881–1959), écrivain américain, tiré de,
"What a Baby Costs," *A Treasury of Great Moral Stories*,
Simon and Schuster, 1993

Décider d'avoir un enfant …
Katherine Hadley, tiré de "Labours of Love," *Tatler*,
mai 1995

Le bonheur est un papillon …
Nathaniel Hawthorne (1804–1864), romancier et auteur
de nouvelles américaines, tiré de *American Notebooks*
(1852)

Comme une faveur un baiser est accordé …
Jean Ingelow (1820–1897), poète anglais

Un nouveau-né est comme …
Eda J. Leshan (1922–), écrivain américain, tiré de
The Conspiracy Against Childhood, Atheneum, NY, 1967

Le bonheur est l'ivresse …
Ella Maillart (1903–), auteur de guides de voyage

On n'accomplit jamais de grandes choses …
Mère Teresa (1910–1997), tiré de *Great Quotes
from Great Women*, Career Press, USA, 1997

L'avenir appartient à ceux …
Eleanor Roosevelt (1884–1962), épouse du Président
Franklin D. Roosevelt, tiré de *Great Quotes from Great
Women*, Career Press, USA, 1997

Prodigieux, Prodigieux … tiré de *Comme il vous plaira*
Qu'y a-t-il dans un nom? … tiré de *Roméo and Juliet*
William Shakespeare (1564–1616), auteur dramatique anglais

Vous aussi, ma mère, vous lirez mes poèmes …
Robert Louis Stevenson (1850–1894), écrivain écossais

Rien ne pousse dans notre jardin …
Dylan Thomas (1914–1953), poète gallois, tiré de *Under
Milk Wood*, J.M. Dent, London, (1954)

Une petite chose est couchée sur la poitrine maternelle …
Amelia Welby (1821–1852), poète américaine

J'ai voulu que mes rêves soient jetés …
W. B. Yeats (1865–1939), poète irlandais

ANNE GEDDES ™

ISBN 0-8362-8179-9

© Anne Geddes 1998

Publié en 1998 par Photogenique Publishers
(département de Hodder Moa Beckett)
Studio 3.16, Axis Building, 1 Cleveland Road, Parnell
Auckland, Nouvelle-Zélande

La première édition canadienne a été publiée en 1998 par les Editions
Andrews McMeel, 4520 Main Street, Kansas City, MO 64111-7701, Etats-Unis.

Réalisation artistique: Frances Young
Traduction: MLT Translation Centre, Christchurch, Nouvelle-Zélande
Production: Kel Geddes
Séparation de couleurs: MH Group

Imprimé à Hong Kong par Midas Printing Limited